14828

L'ART DU DESSIN,

ENSEIGNÉ PAR CORRESPONDANCE,

EN TRENTE LEÇONS,

DIVISÉES EN TROIS PARTIES COMPOSÉES DE DIX LEÇONS,

PAR V.-R. GARSON,

Artiste Peintre et Professeur de Dessin, dont les ouvrages de Peinture ont été admis aux expositions du Musée Royal ; Dessinateur et Imprimeur lithographe, dont l'application qu'il a faite à la Lithographie des procédés de gravure à plusieurs planches pour produire la couleur (procédé inventé par LEBLOND, et publié en 1742), lui a mérité, en 1839, à l'Exposition des produits des Arts et de l'Industrie, une Mention honorable.

Première Partie, 1^{re} Livraison.

À Paris,

Chez { L'AUTEUR, RUE DE LA CITÉ, N° 36.

1840.

L'ART DU DESSIN,

ENSEIGNÉ PAR CORRESPONDANCE,

EN TRENTE LEÇONS,

DIVISÉES EN TROIS PARTIES COMPOSÉES DE DIX LEÇONS,

PAR V.-R. GARSON,

Artiste Peintre et Professeur de Dessin, dont les ouvrages de Peinture ont été admis aux expositions du Musée Royal ; Dessinateur et Imprimeur lithographe, dont l'application qu'il a faite à la Lithographie des procédés de gravure à plusieurs planches pour produire la couleur (procédé inventé par LEBLOND, et publié en 1742), lui a mérité, en 1839, à l'Exposition des produits des Arts et de l'Industrie, une Mention honorable.

Première Partie.

A Paris,

CHEZ L'AUTEUR, RUE DE LA CITÉ, N° 36.

—

1840.

IMPRIMERIE DE Mme Ve DELAGUETTE, RUE SAINT-MERRI, N° 22.

L'ART DU DESSIN,

Enseigné par Correspondance, en trente Leçons,

DIVISÉES EN TROIS PARTIES, COMPOSÉES DE DIX LEÇONS,

PUBLIÉES EN AUTANT DE LIVRAISONS

PAR V.-R. GARSON,

Artiste Peintre et Professeur de Dessin, dont les ouvrages de Peinture ont été admis aux expositions du Musée Royal; Dessinateur et Imprimeur lithographe, dont l'application qu'il a faite à la Lithographie du procédé de gravure à plusieurs planches pour produire la couleur (procédé inventé par LEBLOND, et publié en 1742) lui a mérité, en 1839, à l'Exposition des produits des Arts et de l'Industrie, une Mention honorable.

La première Partie est en vente et forme un degré complet de l'étude de cet Art.

Le Texte est imprimé en beau caractère Cicéro.

PRIX DE LA LIVRAISON, 60 CENTIMES.

Prospectus.

Après lire, écrire et calculer, dessiner est la chose la plus utile. Tout le monde en est convaincu, et ferait apprendre le Dessin aux enfants si le prix des leçons n'était pas aussi élevé.

L'ouvrage que je publie lève cet obstacle en mettant à même les pères et mères de pouvoir, à peu de frais, sous leurs yeux et comme amusement, faire étudier cet art à leurs enfants, puisque cette Souscription ne coûtera pas le prix d'un mois de leçons, et que l'élève se trouvera possesseur d'environ 150 modèles gradués de difficultés, qui l'amèneront peu à peu à copier ce qu'il y a de plus difficile.

A l'exception des quatre premières, chaque Livraison sera composée de cinq modèles, dont *trois seront au trait et deux ombrés*, et d'une lettre contenant les conseils nécessaires pour les exécuter avec facilité; ces quatre premières ne seront composées, chacune, que de quatre modèles, par ce motif que les lettres explicatives qui les accompagneront seront plus étendues.

Toutes ces lettres réunies formeront une méthode complète, où les

principes du Dessin seront développés avec clarté et de manière à être compris des adultes, comme des plus jeunes enfants.

Conditions de la Souscription.

L'ouvrage sera publié en trois Parties, contenant chacune dix Leçons ou Livraisons ; la première Partie est en vente.

Les Souscripteurs auront le choix ou de prendre l'ouvrage par Partie entière ou par Livraison seulement.

Le Titre et la Table de chaque Partie ne leur seront donnés qu'avec la dernière Livraison de ces mêmes Parties. Avec la trentième Livraison, ils recevront de plus une Table générale des Matières, par ordre alphabétique et le Titre de l'ouvrage.

Les 10e, 20e et 30e Livraisons ne seront vendues au prix établi qu'à ceux qui pourront justifier qu'ils ont pris les Livraisons qui les précèdent ; cette condition est expresse, à cause du prix de revient de ces trois Livraisons à l'Auteur.

On peut, en souscrivant, payer entièrement le prix de tout l'ouvrage d'avance, ou souscrire à la condition de ne payer qu'en le recevant.

Ceux qui, en souscrivant, paieront d'avance, ne donneront que QUINZE FRANCS au lieu de DIX-HUIT FRANCS que coûtera tout l'ouvrage, et auront de plus droit à une diminution proportionnée à celle-ci pour tous les autres ouvrages relatifs au Dessin que l'Auteur se propose de publier après celui-ci, et qu'il leur plairait de prendre. De plus, ils recevront une *Carte, signée de l'Auteur*, avec laquelle ils pourront se présenter chez lui avec leur travail, une fois par semaine, au jour et heure qui seront indiqués dessus (pendant le temps des vacances excepté), pour recevoir des conseils jusqu'à ce que l'ouvrage soit entièrement terminé.

Ceux qui souscriront simplement, sans rien payer d'avance, s'ils prennent la première Partie à la fois, recevront une *Carte, signée de l'Auteur*, pour avoir le droit de venir apporter leur travail chez lui de quinze jours en quinze jours, à l'heure et au jour indiqués dessus, pour recevoir ses conseils pendant quinze fois consécutives pour chaque Partie de l'ouvrage. Enfin, s'ils prennent seulement les Livraisons une à une, ils n'auront droit qu'une fois seulement par Livraison à des conseils de l'Auteur. Ce droit leur sera assuré par une *Carte*, signée de lui, qui leur indiquera le jour et l'heure à laquelle ils pourront se présenter.

Tous les Souscripteurs à Paris recevront, *franc de port*.

ON SOUSCRIT A PARIS,
CHEZ L'AUTEUR, RUE DE LA CITÉ, N° 36.

PARIS. — IMPRIMERIE DE Mme Ve DELAGUETTE, RUE SAINT-MERRI, 22.

L'ART DU DESSIN

Enseigné par Correspondance en trente Leçons,

DIVISÉES EN TROIS PARTIES,

COMPOSÉES DE DIX LEÇONS PUBLIÉES EN AUTANT DE LIVRAISONS,

par D. R. Garson,

ARTISTE PEINTRE, PROFESSEUR DE DESSIN ET IMPRIMEUR LITHOGRAPHE.

La première Partie, qui est en vente et dont le sommaire suit, est un degré complet de l'Étude du Dessin ; le texte est imprimé en beau caractère *cicéro*.

PRIX DE LA LIVRAISON : 60 CENTIMES.

ON SOUSCRIT A PARIS, CHEZ L'AUTEUR, RUE DE LA CITÉ, N. 36.

SOMMAIRE DE LA PREMIÈRE PARTIE.

La première et la deuxième Lettre contiennent les notions de Géométrie qui sont nécessaires pour préparer à l'étude du Dessin. Les six planches que la première Leçon contient, sont les figures tracées à la main, pour servir à l'intelligence de ces notions et ce qu'on appelle le dessin linéaire ; ainsi, dans la Lettre première, on explique les diverses espèces de lignes, la manière dont il faut s'y prendre pour les tracer à la main, les divers angles, la manière de diviser les lignes en parties égales, toujours sans le secours d'instruments. Dans la seconde Lettre, on explique les divers triangles, les quadrilatères et les polygones en général, les proportions de l'ovale de la tête de face et de celui de la tête de profil. Déjà dans cette seconde Leçon, des croquis de têtes d'hommes et d'animaux sont donnés pour exercer l'élève agréablement, et une tête de jeune fille d'après Le Poussin et une tête de chien ombrée, pour lui montrer le but auquel il doit chercher à atteindre. Dans la troisième Lettre, on enseigne à mettre le trait d'une tête, on indique comment on doit procéder pour se reconnaître dans les nombreux détails qu'elle présente à copier. La quatrième est une Leçon dans laquelle on explique la formation des lumières, des demi-teintes, des ombres portées et des reflets, ce qu'on entend par masse d'ombres et masse de lumières, et

comment on doit s'y prendre pour ombrer. Dans la cinquième Lettre, la manière de dessiner les yeux est enseignée spécialement ainsi que les proportions d'une tête d'enfant. Dans la sixième, l'attention de l'élève est attirée plus particulièrement sur les difficultés qu'on éprouve pour dessiner la bouche et pour bien la placer sous le nez, principalement dans les têtes de trois-quarts. On enseigne encore à l'élève, dans cette Leçon, la manière de tenir le crayon pour donner à la main la facilité de dessiner avec légèreté ou fermeté, selon le gré. La septième Lettre enseigne le moyen de dessiner les oreilles en y appliquant un principe bien simple, qui donne beaucoup de facilité pour les copier. Dans la huitième est enseignée la manière de mettre l'ensemble de la plupart des têtes contenues dans la première partie; on a choisi celles qui apprennent à lever quelques difficultés, telles que la manière de masser les cheveux, la barbe, les draperies, quelques ornements difficiles à placer, comme des couronnes. Les proportions des ovales de trois-quarts et profil aigu y sont données. La neuvième Lettre enseigne la manière de mettre l'ensemble des animaux et comment on peut y appliquer la partie linéaire contenue dans la première Leçon. Enfin, dans la dixième, on récapitule les conseils donnés dans les précédentes; on indique ce qui sera traité dans la seconde partie de l'ouvrage, et l'on enseigne la manière de dessiner à deux crayons sur papier de couleur.

Les principes et les conseils (dont on vient de donner le sommaire), contenus dans les dix Lettres, s'appliquent aux quarante-huit planches composant cette première partie. Les six premières planches, comme on l'a déjà dit, sont la partie linéaire proprement dite, les autres sont des modèles dans lesquels on trouve des têtes ombrées, croquées et au trait, d'enfants, d'adolescents, d'hommes et de vieillards avec et sans barbe, de jeune fille et de femme; des têtes ombrées, croquées et au trait, de chiens, de chevaux, de bœufs et vaches, d'ânes, de moutons; des croquis de ces divers animaux en entier. Toutes les têtes humaines sont de profil une partie tournée du côté gauche, l'autre partie tournée du côté droit, afin d'habituer l'élève, dès les commencements, à ne pas éprouver plus de difficultés pour dessiner une tête, quelque soit le côté dont elle est tournée. Enfin, tant avec ses conseils que par la variété des modèles, l'Auteur présente, dans cette première partie, sous toutes les faces, les principes du dessin, afin qu'il ne se trouve pas d'élève qui ne puisse les comprendre.

On peut ajouter que le nombre des modèles contenus dans cette première partie est suffisant pour fournir à l'étude du dessin pendant au moins une année, que la théorie de cet art, comme elle est enseignée dans le texte, peut, en l'absence du maître, remémorer à l'élève les conseils qu'il en a reçus, et pourrait même, faute de pouvoir se procurer un maître, en tenir lieu. Enfin, les personnes qui ne sont plus d'âge à l'apprendre, pourront espérer devenir connaisseurs dans cet art par la lecture seule de cet ouvrage qui leur en donnera l'intelligence. Que l'on n'oublie pas que le but qu'on se propose en faisant apprendre le dessin, est de devenir adroit et intelligent, et que la théorie jointe à la pratique peut seule rendre l'un et l'autre.

Paris, Imprimerie de M^{me} V^e Delaguette, rue Saint-Merri, 22.

Paris, le 1840.

Monsieur,

 Avant de rentrer dans vos foyers, peut-être vous serait-il agréable de faire l'acquisition de l'ouvrage dont je dépose chez-vous un exemplaire de la première partie, pour le soumettre à votre jugement. La lecture du Sommaire de ce que contient cette partie que je joins à cette lettre vous fera connaître les avantages que l'on peut attendre de cet ouvrage. Dans le cas où vous n'auriez pas d'enfants, à l'amusement ou à l'instruction desquels il put servir; à des amis peut-être vous rendriez service en le leur procurant, car il est un grand nombre de personnes auxquelles il peut être utile.

 Dans l'espoir que par l'un de ces motifs vous voudrez bien honorer de votre Souscription mon ouvrage, je me présenterai chez vous demain pour recevoir votre réponse.

 J'ai l'honneur de vous saluer et d'être,
Monsieur,

 Votre très humble et
 très obéissant Serviteur.

 Carson

Paris, le 1840.

 Monsieur,

Au moment de partir à la Campagne peut-être
vous serait-il agréable de souscrire à l'ouvrage dont j'ai déposé
chez vous un exemplaire de la première partie pour le soumettre
à votre jugement. Le sommaire de ce que contient cette première
partie que je joins à cette lettre vous fera connaître combien il
peut vous être avantageux de l'employer soit à l'amusement,
soit à l'instruction de vos enfants. S'il vous est plus agréable
d'y souscrire par livraison vous le pouvez en remplissant le
bulletin que je joins ici, alors vous les recevrez franc de port
aux époques que vous voudrez bien indiquer dessus.

Demain j'enverrai ou je me présenterai moi-même pour
recevoir votre réponse.

J'ai l'honneur de vous saluer et d'être,
Monsieur,

Votre très humble et très
obéissant serviteur.

Garçon

rue de la Cité, 15. 36.

Le Dessin enseigné par Correspondance

(S'adresser à M. la Souscriptaire qui en acquitte le prix d'avance.)

CARTE D'ENTRÉE

Délivrée à M.

Donnant le droit de présenter chaque semaine son travail le à heures du soir chez M. Garson, Professeur de Dessin, rue de la Cité, N° 36, pour recevoir ses conseils.

(Le temps des vacances et les jours de fêtes sont exceptés.)

Imp. Lith. de N. R. Garson, rue de la Cité, N° 36.

Les personnes qui veulent souscrire sont priées de remplir ce bulletin en indiquant les conditions dont on fait choix parmi celles offertes dans le Prospectus et qui sont; Soit de payer d'avance tout l'Ouvrage et dans ce cas Quinze francs seulement au lieu de dix-huit francs, Soit de prendre au prix de dix francs la première partie maintenant en vente et de prendre les deux suivantes au même prix, au fur et à mesure qu'elles paraîtront, ou Soit enfin de prendre l'ouvrage par livraison au prix de Soixante Centimes chaque à des époques que l'on pourra déterminer à son choix. À ces trois manières de Souscrire sont ajoutées diverses autres conditions avantageuses que l'Auteur remplira sur la réclamation qui lui en sera faite avec le présent bulletin acquitté.

L'Art du Dessin
Enseigné par Correspondance.

Bulletin de Souscription.

(Noms) (Qualités)

Je Soussigné

demeurant à

Déclare souscrire à l'Ouvrage ayant pour titre L'Art du Dessin enseigné par Correspondance, et m'engage à payer la Somme de

en recevant l'Ouvrage par *

Paris, le

(Signature)

* Indiquer ici, si l'on désire recevoir chaque partie entière à la fois ou par livraison et dans ce dernier cas de combien de jours en combien de jours.

Imp. lith. de v.e Garson, rue de la Cité 36.

LETTRE PREMIÈRE.

Je vous avais promis, mes chers enfants, de vous donner des Leçons de dessin cet hiver. Mais à peine aviez-vous pris la première, qu'un voyage imprévu, et dont je ne puis me dispenser, m'oblige de m'éloigner de vous. Cependant, autant qu'il est en mon pouvoir, voulant réparer le tort que je vous fais involontairement, et ne pas vous priver tout-à-fait du plaisir que vous vous étiez promis à l'apprendre, je vais tâcher d'y suppléer en vous envoyant, tous les *quinze jours*, des petits modèles gradués de difficultés, et une Lettre contenant les conseils qui vous seront nécessaires pour les copier avec fruit.

Je sais bien, mes enfants, qu'il eût été plus avantageux pour vous que je vous donnasse mes soins directement; mais avec un peu d'attention à la lecture de mes Lettres, du soin et de l'application pour copier les modèles que je vous enverrai, j'espère que vous ferez des progrès. Je vous connais si bien, mes amis, j'ai donné tant de leçons à des jeunes enfants comme vous, que je puis prévoir les défauts dans lesquels vous pouvez tomber et vous en avertir.

Je crois que je puis recommencer la Leçon que je vous ai donnée, car elle ne peut être gravée dans votre mémoire; votre joie était si grande quand vous l'avez prise, que ce n'était à tout moment que des interruptions pour la laisser éclater et pour vous communiquer vos projets.

Ainsi, avant de chercher à dessiner une tête, exercez votre main à tracer des lignes en tous sens (1), non pas au hasard, mais indiquez les extrémités par des points, et de l'un à l'autre menez une ligne.

(1) Une ligne est la trace que laisse un crayon ou une plume sur le papier dans le trajet que la main leur fait parcourir, partant d'un point, se dirigeant vers un autre. Si dans ce trajet elle tend vers le même point, elle prend le plus court chemin et détermine une ligne droite; mais si, avant d'arriver au même but, elle se détourne peu à peu, le chemin est d'autant plus long qu'elle se détourne davantage, et la trace est une ligne courbe. (Voyez la 1re Figure, planche 1re.)

Si vous nouez ensemble deux cordes d'inégales longueurs, que, prenant un nœud de chaque main, vous tiriez pour les tendre, la moins longue sera l'image d'une ligne droite, et la plus longue celle d'une ligne courbe.

Pour déterminer ces points, il faut savoir à quel principe ces lignes doivent leur position ; il faut aussi connaître les noms qu'on leur donne.

La figure 2 est une ligne horizontale ou de niveau : on détermine sa position sur le papier, en observant qu'elle ne doit ni monter ni descendre ; et, pour la tracer juste, on doit toujours se tenir à une égale distance du bord supérieur ou inférieur du papier, suivant qu'elle est plus ou moins rapprochée de l'un d'eux.

La Fig. 3 est appelée ligne à plomb ou verticale, parce qu'elle suit la direction d'une ficelle à laquelle on attache un plomb, et dont on se sert dans le bâtiment pour placer un corps droit. On la trace sur le papier en observant qu'elle ne penche ni à droite ni à gauche, et pour faciliter la réussite on suit le bord latéral du papier dont on est le plus proche, en conservant une égale distance de lui, depuis le commencement jusqu'à la fin de la ligne.

S'il arrivait que l'on dessinât dans un rond un ovale ou tout autre forme dans laquelle il n'entre pas de lignes horizontales ou verticales, on devrait commencer son dessin par tracer au milieu une ligne horizontale et une ligne verticale (Fig. 4). Il est même bien, quoique le papier ordinairement les présente par sa forme, de les tracer ainsi que je viens de vous l'enseigner pour les formes précédentes ; elles servent, mieux que les bords du papier, de comparaison pour celles que l'on peut avoir à tracer, car les bords du papier peuvent être défectueux ou d'une mauvaise direction.

Les bords du papier sont défectueux, quand ils ne forment pas des lignes droites ; ils sont d'une mauvaise direction, quand ils penchent l'un sur l'autre (Fig. 5).

La 6e Fig. s'appelle ligne oblique ou penchée. Pour la copier, on détermine sa position en tirant de ses extrémités (Fig. 7 et Fig. 8), deux lignes qui se joignent, l'une horizontalement, et l'autre verticalement ; sur son papier, on trace ces deux lignes, en leur donnant les mêmes mesures que celles qu'ont les lignes que l'on a tirées sur le modèle (Fig. 7 bis et Fig. 8 bis), et l'on peut être assuré que *la ligne* que l'on mène par leur extrémité, a la même position que celle du modèle. Examinez attentivement la Fig. 7 et la Fig. 8, et remarquez que la Fig. 7 bis et la Fig. 8 bis sont ce que vous devez faire pour les imiter.

Maintenant que vous connaissez les trois principales positions des lignes et les noms qu'on leur donne, remarquez que le point qui commence la ligne horizontale une fois placé, la ligne est déterminée de position. La même chose a lieu pour la verticale : car on ne peut faire passer par un point qu'une seule horizontale et une seule verticale (voyez la Fig. 9) ; vous reconnaîtrez que d'un point on pourrait mener une infinité de lignes obliques ; il faut donc, pour déterminer celles-ci, deux points. N'oubliez pas, pour les déterminer, les moyens donnés par les Fig. 7 et 8.

Si les lignes considérées isolément, mes petits amis, ont reçu différents noms qui in-

diquent leur direction, on leur en a encore donné d'autres pour marquer les rapports qu'elles ont entre elles ; vous allez les connaître plus loin.

Quand deux lignes partent d'un même point, l'espace compris entre ces lignes se nomme Angle ; et le point où elles sont en contact en est le sommet (voyez fig. 10).

Quand deux lignes se coupent, elles partagent l'espace en quatre parties, et chacune de ces parties est un angle (voyez la Fig. 11). Si elles se coupent de manière que les quatre angles soient égaux, les quatre angles s'appellent angles droits ou d'équerre (2) ; et les deux lignes sont perpendiculaires l'une à l'autre. Ainsi, on nomme ligne perpendiculaire, celle qui forme avec une autre un angle droit (Fig. 12). On reconnaît qu'une ligne forme avec une autre un angle droit (Fig. 13), quand en plaçant, à partir du pied de la perpendiculaire, un point à une distance égale de chaque côté, un autre point de la perpendiculaire est également éloigné de chacun d'eux. On peut aussi le vérifier (Fig. 14), en tournant le papier de manière que l'une des deux lignes soit dans une position horizontale ; alors l'autre ligne devra être dans celle verticale.

Mais deux lignes qui se coupent peuvent aussi partager l'espace en parties inégales (Fig. 15) ; alors deux des quatre angles que ces lignes forment, sont plus petits ou moins ouverts que l'angle droit, on les nomme angles aigus ; les deux autres sont plus ouverts que l'angle droit, on les appelle angles obtus. Comme dans la Fig. précédente, si l'on tourne le papier pour placer l'une des lignes, soit verticalement, soit horizontalement, l'autre ligne sera oblique (Fig. 16 et 17).

Quand deux lignes suivent la même direction, c'est-à-dire, conservent jusqu'à la fin la même distance que celle qu'elles ont à leur commencement, on les nomme parallèles (Fig. 18 et 19). Pour tracer une ligne parallèle à une autre ligne, il faut, après avoir déterminé par un point la distance à laquelle on veut qu'elle soit de l'autre, en tracer un second vis-à-vis l'extrémité, à une distance semblable, et mener la ligne par ces deux points.

Les lignes parallèles et les perpendiculaires sont d'un usage fréquent dans le dessin : elles servent à construire, avec exactitude, toute espèce de figures, ainsi que la ligne horizontale et verticale qui servent à déterminer leur position dans l'espace.

A mesure, mes chers enfants, que l'occasion s'en présentera, je vous rappellerai les diverses parties de cette Leçon, qui sont les bases de tout art graphique. L'habitude que je vous ferai contracter de les appliquer à l'étude du dessin, vous donnera celle d'observer en combien de circonstances elles seraient applicables aux usages de la vie ; car, chaque jour, on les emploie machinalement, et faute de l'avoir observé, on est souvent arrêté dans des opérations très-simples.

(2) Équerre est un instrument de bois ou de cuivre, dont un angle est droit, qui sert, dans le dessin d'architecture, pour tracer des angles droits et tracer des parallèles.

Nous en resterons là, mes bons amis, pour cette Leçon. Je vous conseille d'exercer votre main à tracer des lignes horizontales, verticales, parallèles et perpendiculaires en suivant des sens obliques variés ; ensuite vous essayerez de les diviser, comme elles le sont dans les Fig. 20, 21, 22, 23, en deux, trois, cinq et sept parties égales.

Je vous indique ces divisions pour vous exercer, d'abord parce qu'elles sont utiles pour les proportions de tête, et qu'une fois que vous aurez acquis de la facilité pour les faire, elles vous serviront à exécuter celles intermédiaires et suivantes. Ainsi, pour diviser en quatre, vous partagez d'abord la ligne en deux, et chacune de ses moitiés en deux ; en six, en divisant en trois ces deux moitiés.

Ajoutez à ces exercices celui de partager des lignes en parties proportionnelles, en plaçant sur une ligne un point, de manière qu'elle soit coupée en deux longueurs qui soient l'une à l'autre comme des nombres que l'on a déterminés.

Le n° 24, pl. 2, est l'exemple d'une ligne ainsi partagée, les deux parties sont l'une à l'autre comme deux est à trois. C'est un moyen facile pour diviser en cinq parties égales, car cette première opération faite, on divise en deux la portion qui a cette valeur (Fig. 25), et l'on n'a plus qu'à reporter cette demie sur la seconde portion sur laquelle elle est contenue trois fois (Fig. 26).

Le n° 27 est le moyen que l'on peut prendre pour diviser en sept. La ligne, par le point marqué dessus, est d'abord partagée en parties qui sont l'une à l'autre, comme quatre est à trois ; (Fig. 28) la portion qui vaut quatre y est divisée en deux ; (Fig. 29) par une seconde division la même portion est divisée en quatre ; et enfin (Fig. 30), le quart de cette portion trouve place trois fois sur la seconde ; ce qui fait sept réuni à la première, et ce qu'on s'était proposé de faire.

Tous ces exercices sont favorables au développement du coup d'œil ; je vous engage on ne peut plus à les pratiquer.

Adieu, mes enfants ; n'oubliez pas que le travail opiniâtre vient à bout de tout.

LETTRE DEUXIÈME.

Mes amis, je vous donne, dans cette lettre, l'explication du reste des planches que je vous avais envoyées avec ma première, et je joins à ma lettre quelques petits modèles faciles à copier, pour vous reposer quand vous vous serez exercés sur les lignes et autres figures de dessin linéaire qu'elles contiennent. Il y a même, parmi, deux têtes ombrées qui sont trop au-dessus de vos forces, et je ne vous engage pas à les copier; mais je vous les envoie pour vous montrer le but auquel j'espère que vous arriverez bientôt, et, par ce moyen, vous donner du courage pour surmonter les premières difficultés.

La planche 3e, PARTIE LINÉAIRE, contient tous les genres de triangles et de quadrilatères. Les divers noms qu'on leur donne sont écrits au bas de chacun, et dans l'intérieur des Figures est l'explication (Voy. Fig. 31, 32, 33, 34, 35, 36, 37, 38, 39 et 40); et, de plus, la Fig. 41 indique les noms que l'on donne aux parties d'un triangle. —La Fig. 42 vous démontre ce que c'est qu'une perpendiculaire abaissée sur le prolongement de la base. — La Fig. 43, comment on prend la hauteur d'un trapèze et des parallélogrammes en général. —Enfin, la Fig. 44 met sous vos yeux, par les lignes qui la traversent d'angle en angle, ce qu'on entend par ligne diagonale, et aussi le moyen de dessiner des lozanges avec une largeur et longueur déterminée, ce qui se fait ainsi : tracez une ligne horizontale et une verticale du point où elles se croisent; portez sur l'horizontale, de chaque côté de la verticale, la moitié de la largeur que vous voulez donner au lozange; du même point, au-dessus et au-dessous de l'horizontale, portez la moitié de la hauteur, et joignez ces quatre points par des lignes.

Pour vous exercer à tracer l'un des polygones (3) de plus de quatre côtés, qui sont sur la planche 4, placez un point qui en est le centre; distribuez tout à l'entour, à des distances égales des uns et des autres, et également éloignés du centre, des points, et joignez-les par des lignes.

(3) Polygone signifie plusieurs côtés. Quand on veut, par le nom, en indiquer le nombre, on donne celui de *Triangle* ou de *Trilatère* à celui de trois côtés; *Quadrangle* ou *Quadrilatère*, à celui de quatre; et pour ceux de cinq, six, sept, huit, neuf et dix côtés (Voyez la Pl. 4e), où les noms sont inscrits dans chaque Figure.

Mais, sans trop vous appesantir sur toutes ces Figures, attachez-vous principalement, ainsi que je vous l'ai dit dans ma première Lettre, à tracer des verticales et des horizontales. — Pensez à éviter un défaut dans lequel je suis sûr que vous êtes tombés en traçant des verticales, qui est de les pencher comme est l'écriture.

Maintenant, mes enfants, passons à tracer des cercles et des ovales.

Un cercle est un espace renfermé dans une ligne dont tous les points sont également éloignés d'un autre pris au-dedans, que l'on nomme centre; cette ligne s'appelle la circonférence du cercle (Fig. 51).

On donne aux lignes, suivant les rapports qu'elles ont avec le cercle ou sa circonférence, les noms qui sont sur celles de la Fig. 52 (pl. 4). Remarquez que le nom diamètre est donné à toute ligne qui passe par le centre, commence et se termine à la circonférence; que le rayon est la moitié du diamètre, c'est-à-dire, part du centre et se termine de même; que l'arc d'un cercle est une portion de sa circonférence; que la corde est la ligne qui en joint les extrémités : ainsi, une demi-circonférence est un arc, le diamètre est une corde, mais la plus grande que l'on puisse mener dans un cercle. Remarquez encore qu'une ligne, qui ne peut toucher le cercle qu'en un point, se nomme tangente.

Ainsi, pour vous exercer à tracer des cercles, mes chers enfants (Fig. 53), tirez une horizontale et une verticale qui soient d'une même longueur, et qui se coupent réciproquement par le milieu; par l'extrémité supérieure de la verticale (Fig. 54), commencez à tracer la circonférence, en dirigeant votre main vers votre gauche, et conservez en traçant la même distance avec le centre, de manière à arriver à l'extrémité de l'horizontale, puis continuez jusqu'à l'extrémité inférieure de la verticale; enfin, recommencez du haut (Fig. 55), en tournant vers votre droite, et n'oubliez pas de conserver toujours la même distance avec le centre, car tous les points d'une circonférence de cercle en sont également éloignés.

Exercez-vous aussi à tracer des cercles, en mettant seulement un point, autour duquel vous tournez avec votre crayon, sans vous approcher ni vous éloigner davantage que vous ne l'avez fait au départ de votre ligne. Vous vérifiez ce travail en menant des lignes du centre, qui doivent se trouver égales, si votre circonférence est tracée juste.

Tous ces moyens d'étude exercent l'œil et la main à placer et reconnaître des distances égales dans diverses directions. Vous ne sauriez trop les répéter, afin d'avoir plus de facilité pour dessiner les ovales de têtes, dont je vais vous expliquer les proportions et vous enseigner la manière de les dessiner.

Quand la position de l'ovale est droite (pl. 5), n° 1, tracez une verticale qui en est

l'axe (4); donnez la hauteur de l'ovale à cette ligne, et, par le bas, retranchez le quart ; n° 2, par le milieu du reste, faites passer une horizontale : elle est le diamètre de la tête de face, et a pour mesure les trois quarts de la hauteur de la tête ; n° 3, par les extrémités des trois rayons qu'elle forme avec le haut de l'axe intercepté par elle, vous ferez passer la partie demi-circulaire de l'ovale ; n° 4, du côté gauche, vous donnerez à la courbe, que vous tracerez jusqu'au bas, la forme d'un arc de cercle, dont le rayon serait le diamètre de la tête, et le centre son extrémité qui est à votre droite ; n° 5, vous opérerez pareillement pour le côté droit. Cet ovale sert à dessiner les têtes de face.

Pour trouver les proportions des traits, n° 6, vous divisez l'axe en sept parties égales et le diamètre en cinq ; n° 7, vous menez des lignes parallèles au diamètre : par la première, pour la naissance des cheveux sur le front ; par la troisième, pour les sourcils ; par la cinquième, pour le dessous du nez et le bas de l'oreille. Divisez ensuite en trois la distance de la ligne des sourcils à celle du nez, et la première ligne tirée par la première de ces divisions en descendant, est la ligne des yeux, dont, à la moitié de sa distance aux sourcils, on fixe le bord de la paupière supérieure, et en même temps, par la ligne que l'on tire par cette division, la hauteur de l'oreille. Divisez aussi en trois la distance de la ligne du nez au bas de l'ovale, et la première partie sera toujours, en descendant, la distance du nez à la bouche.

N° 8. Maintenant, avec les cinq divisions que je vous ai fait faire plus haut sur le diamètre de l'ovale, déterminez les largeurs des traits dont je viens de vous indiquer les hauteurs. La partie du milieu est la largeur du nez et la distance des yeux l'un à l'autre ; celle qui suit chaque côté détermine la longueur de chaque œil ; du côté du nez, de la sixième partie de l'œil, abaissez une ligne pour déterminer la largeur de la bouche, n. 9 ; ajoutez au-dessous de l'ovale, sur le prolongement de l'axe, une partie égale à la distance du dessous du nez au bas du visage, ce sera la longueur du cou ; et de chaque côté, un peu au-dessous de la ligne de la bouche, vous en commencerez les contours extérieurs.

Examinez, mes enfants, dans le n° 10, comment les traits sont placés dans les divisions que je viens de vous prescrire, et enfin le grand ovale qui est au-dessus des petits, où toutes les lignes qui le partagent dans des proportions convenables ont leurs noms écrits à côté.

Sous l'ovale d'une tête de profil (pl. 6), vous remarquerez que, pour vous faciliter à suivre l'explication que j'en fais, j'ai mis au bas, comme dans la planche précédente, une suite de petites figures montrant successivement les opérations à faire pour lui donner les proportions. Vous trouverez que les six premiers numéros sont une répétition des six premiers de l'ovale de face ; et dans les suivants, pour différence, que, pour former la

(4) Ligne qui passe au travers d'un centre.

tête, il faut, n° 7, ajouter sur son diamètre un cinquième de sa largeur, et, partant du haut de l'axe, faire passer par ce point une courbe qui vient se terminer un peu au-dessus de la ligne du nez; que le côté du profil se forme avec une ligne presque droite, que l'on appelle ligne faciale, qui part de la ligne du sourcil et vient rencontrer celles partant du bas de l'ovale, perpendiculairement à l'axe. Suivez le reste de l'opération sur les numéros suivants; ils achèveront de vous montrer les proportions à observer.

Je m'arrête là, d'autant plus que, dans ma prochaine Lettre, je vous expliquerai amplement comment on met le trait d'une tête de profil. N'oubliez donc pas, mes chers enfants, de beaucoup travailler, et surtout avec application, si vous voulez bien apprendre.

LETTRE TROISIÈME.

Mes enfants, j'espère que vous vous êtes appliqués et que vous ne vous êtes pas contentés de dessiner une fois seulement les ronds, et surtout les ovales que je vous ai envoyés. Sans doute vous vous serez mis en état de les copier, en traçant seulement la hauteur et la largeur proportionnées l'une à l'autre, ainsi que je vous l'ai enseigné page 7 de ma dernière Lettre; mais il faut encore que vous parveniez à les tracer en commençant par le contour extérieur.

Soit que vous eussiez dessiné l'ovale de face ou celui de profil, pour vérifier votre travail, vous tracez l'axe et le divisez comme je l'ai indiqué dans ma deuxième Lettre, pag. 7 et pl. 5 et 6, n° 1; ensuite le diamètre, et par ces deux lignes vous vous rendrez compte si votre ovale est bien proportionné.

Si vous réussissiez facilement, il ne faudrait pas pour cela manquer de vous y exercer de temps en temps, afin de ne pas perdre le fruit de votre travail; mais vous passeriez à la présente Leçon.

Il s'agit maintenant de dessiner une tête; la planche XIII vous la représente. — Remarquez qu'un dessin est une réunion d'ombres et de clairs, qui, par la manière dont ils sont disposés, imitent les formes de la nature; que les clairs ainsi que les ombres sont plus ou moins étendus; que les clairs sont plus ou moins vifs, et les ombres plus ou moins noires, ce qui fait que l'on divise l'étude du dessin en deux parties bien distinctes : — premièrement, l'imitation des lignes dont on borne l'étendue des ombres et des clairs; — deuxièmement, l'imitation des différents degrés de la force des ombres ou de l'éclat des lumières.

On appelle faire le *trait*, ou mettre au *trait*, la première partie, et *ombrer* la seconde.

Comme le trait, mes chers enfants, est la base du dessin, il faut d'abord bien l'étudier avant de commencer à ombrer; et pour mieux vous enseigner la manière de dessiner une tête, je vais, par le moyen des planches qui suivent, vous la faire analyser, en vous faisant revenir par degré à l'ovale dont je vous ai enseigné la construction dans la précédente Leçon.

Mettez donc, d'abord, à côté de la XIII^e planche la XII^e qui en est le trait, et tâchez de saisir les rapports qui existent entre ces deux modèles; vous trouverez, qu'à l'exception des ombres, tout y est semblable : maintenant ajoutez et placez près de la XII^e la XI^e, et vous remarquerez que, dans la XI^e, les cheveux sont tracés avec moins de lignes, c'est-à-dire, avec moins de détails; mais que ces lignes se retrouvent parmi celles que contient la planche XII^e. — Quand vous aurez assez examiné ces trois planches (XI^e, XII^e et XIII^e) pour les comprendre facilement et saisir les rapports qui les lient, vous ajouterez et placerez à côté de la XI^e, la 6^e de la première livraison, qui est l'ovale pour les têtes de profil. Dans la suite des petites figures numérotées qui sont au bas de la 6^e, et qui m'ont servi, dans la Leçon précédente, pour vous expliquer la manière de tracer avec régularité l'ovale, remarquez de nouveau la dernière (n° 10,) dont je ne vous ai pas encore parlé; elle est à elle seule, en petit, la réunion de l'ovale (pl. 6^e,) et du trait simplifié (pl. XI^e). — Vous observerez que si le papier était assez transparent pour que l'on vît à travers l'une de ces planches les traits de l'autre, que ces deux planches, ainsi réunies l'une sur l'autre, ne feraient que répéter la Figure en grand. — Vous observerez encore que le contour extérieur de l'ovale suit presque celui de la tête, en laissant saillir seulement le nez, les lèvres, quelques parties du menton et des cheveux.

Vous remarquerez qu'il passe une ligne horizontale (5) par le sourcil, une au bas du nez, une entre les deux lèvres, et une par le coin de l'œil; que celle du nez partage en deux la distance du sourcil au bas du visage, et passe au bas de l'oreille; que celle de la bouche est au tiers de la distance du nez au bas du visage, et celle de l'œil au tiers de la distance du sourcil au bas du nez. — Vous observerez aussi qu'une ligne (a), qui part du commencement de la ligne des cheveux, et qui descend verticalement (6) dans le profil, et vient s'insérer dans l'angle qui forme le bas de l'ovale, peut servir encore mieux que la ligne faciale à comparer les saillies plus ou moins grandes de toutes les parties du profil.

Vous observerez encore comment les proportions de l'oreille se trouvent déterminées par un rectangle dont la hauteur est divisée en trois parties égales, et la largeur en deux (7); que la hauteur de ce rectangle est déterminée par une ligne qui passe à moitié de la distance de la ligne des yeux et de celle du sourcil (b); que les cheveux sont partagés en plusieurs groupes que l'on pourrait désigner ainsi : le 1^{er} du devant de la tête; le 2^e des

(5) Cette ligne et les suivantes sont horizontales, parce que la position de la tête est droite. Si la tête était baissée ou levée, elles seraient obliques; enfin, elles doivent être perpendiculaires à l'axe; et l'axe n'est vertical qu'autant que la tête est droite.

(a) Cette ligne a été omise dans le grand ovale, pl. 6.

(6) Cette ligne doit être parallèle à l'axe et n'est verticale qu'autant que la tête est droite (Note 5).

(7) Ces divisions sont égales l'une à l'autre.

(b) 2^e Lettre, pag. 7, lignes 14 et 15.

tempes; le 3ᵉ de la nuque; le 4ᵉ du centre des cheveux; le 5ᵉ du sommet de la tête; le 6ᵉ du derrière de la tête. (Malgré les variétés que présentent les cheveux dans leur arrangement, ces divisions peuvent presque toujours s'y trouver.)

Après vous être bien pénétrés des proportions d'une tête, par les remarques et observations que je vous ai fait faire ci-dessus, vous reconnaîtrez que, pour dessiner le trait d'une tête, il faut s'y prendre comme il suit :

1° Tracer d'abord l'ovale, et le diviser par les lignes de la naissance des cheveux, des sourcils et du nez; 2° les lignes des yeux et de la bouche; 3° indiquer la place que l'œil et l'oreille doivent occuper : alors on commence le profil; suivez, mes amis, attentivement.

On doit, pour dessiner le nez correctement, observer d'abord combien le bout est en avant de la ligne faciale (8) qui fait le devant de l'ovale; combien il est au dessus de la ligne du bas du nez, et vous placez, relativement à ces deux observations, un point vers lequel, en partant du haut du nez, vous vous dirigez; de là vous descendez en observant d'approcher un peu plus de la ligne faciale : puis vous tracez le dessous du nez et la narine; ensuite l'aile du nez qui en détermine entièrement la forme; vous reprenez du dessous du nez devant la ligne faciale, et vous arrivez jusqu'à la lèvre supérieure; vous observez que le bas de cette lèvre rentre un peu, tandis que celui de l'inférieure vient en avant, mais cependant un peu moins que le bord supérieur de l'autre lèvre. — Observez de donner de hauteur à la lèvre supérieure, environ le tiers de sa distance au nez, et à la lèvre inférieure le cinquième environ de la distance de la séparation des lèvres au bas du visage : observez que le coin de la bouche est sous l'aplomb du commencement de la ligne des cheveux, et que l'aile du nez en est un peu en avant. Ne donnez pas au menton la forme circulaire; il faut qu'il soit un peu aplati dans sa partie moyenne : c'est ce qu'on nomme méplat; le dessous va un peu en descendant pour rejoindre le cou qui commence très près de l'axe de la tête. — Maintenant placez votre œil, le coin sur la ligne qui est au tiers de la distance du sourcil au bas du nez; divisez en deux la distance de cette ligne au sourcil, et vous commencerez à cette hauteur le haut de la prunelle, dont le devant sera en aplomb de l'aile du nez : la paupière devra, à cause de son épaisseur, avoir de la saillie sur la prunelle, et être environ haute de la moitié de la distance de son bord inférieur au sourcil. — Pour dessiner l'oreille avec plus de facilité, à la moitié de la plus grande largeur de l'ovale, entre la ligne du nez et celle du haut de l'oreille, tracez un rectangle de trois parties de haut sur deux de large; vous observerez que le trou de l'oreille occupe la hauteur de la division du milieu; que tout le tour de l'oreille, que l'on nomme son pavillon, a une forme courbe qui touche au rectangle de trois côtés; servez-vous donc, pour

(8) Ou mieux encore combien il est en avant de la ligne droite tirée de la naissance des cheveux parallèlement à l'axe.

la dessiner, de la comparaison de l'approche, ou de l'éloignement plus ou moins grand de son contour avec le rectangle. Le bas de l'oreille occupe tout au plus la moitié de la largeur du rectangle qui se trouve à côté de la joue, et y touche par devant. — Maintenant, divisez vos cheveux par masses en suivant à peu près l'ordre des numéros ; c'est là, pour bien placer chacun de ces groupes, qu'il serait bon, mes chers enfants, que vous vous souvinssiez de l'usage que l'on fait des aplombs, pour comparer les positions plus ou moins en avant des parties placées dans un dessin au dessus les unes des autres ; et des lignes horizontales pour comparer quelle partie est plus élevée qu'une autre. — Ici, par exemple, pour appliquer ces principes, vous comparerez, par une horizontale, la hauteur de la pointe que forment, en avant du front, les deux traits dessus et dessous le groupe n° 1er, avec le derrière de la tête, et vous la trouverez à la hauteur du centre des cheveux ; ce qui vous aidera à bien placer ce même centre. — Vous abaisserez un aplomb à l'extrémité de la masse n° 4, pour voir au dessus de quelle partie de la masse n° 2 elle se trouve ; — de même un aplomb tangent à la masse n° 6, pour connaître s'il est plus ou moins en avant de l'oreille. — C'est ainsi qu'en tirant des aplombs, des horizontales de chaque point remarquable de vos groupes, pour comparer leur position à l'égard les uns des autres, et à l'égard des parties du visage, vous parvenez à les bien disposer. — Après cette disposition faite, vous copiez les détails de vos masses de cheveux tels qu'ils sont sur la planche XII.

On appelle *première esquisse* ce que vous venez de faire. Les difficultés que vous avez éprouvées ont été cause que vous avez fait de faux traits, ce qui met nécessairement un peu de confusion dans votre dessin : et bien ! quand le dessin est dans cet état, on prend de la mie de pain que l'on émiette sur son papier, on le frotte en la roulant avec la paume de la main et en tournant dans toute son étendue ; ceci affaiblit les traits sans les effacer entièrement. Vous taillez alors de nouveau votre crayon, et vous repassez avec soin toutes les parties de votre dessin. — Vous tâchez de faire des traits purs, et vous appuyez peu, afin qu'ils ne soient pas trop noirs et que vous puissiez les effacer au besoin. Vous marquez un peu plus noir, ou mieux un peu plus large, les contours de ce qui est dans l'ombre. Si vous apercevez un défaut, effacez seulement l'endroit qui vous paraît mal avec un peu de mie de pain, et corrigez. — C'est enfin quand votre trait ressemble à la planche XII, que vous pouvez vous mettre à ombrer, ainsi que je vous l'enseignerai dans la prochaine Leçon.

Je terminerai celle-ci en vous engageant à beaucoup travailler, afin d'apprendre plus vite et de pouvoir suivre mes Leçons.

Adieu, mes chers enfants, jusqu'à la quinzaine prochaine.

LETTRE QUATRIÈME.

Mes chers enfants, je vous ai donné tant de détails, dans mes premières Leçons, sur la manière de s'y prendre pour faire le trait, que, si vous les avez lues avec attention, suivant en même temps les modèles qui s'y rapportent, je suis persuadé que vous aurez fait passablement celui de la tête que je vous ai donné à faire, et que vous pouvez commencer à l'ombrer. Mais il est nécessaire auparavant, que je vous fasse copier quelques corps beaucoup plus simples, avec lesquels il vous sera plus facile de suivre l'explication de la manière dont il faut s'y prendre et que je vais vous donner.

Je vous ai dit, dans ma dernière Lettre, page 1re, que les lumières pouvaient être plus ou moins claires, et les ombres plus ou moins noires, ce qui vient de ce que les surfaces qui terminent les corps ne sont jamais parfaitement unies; c'est-à-dire que celles qui le paraissent le plus, étant examinées avec un verre grossissant, présentent des petits creux ou porosités, et de petites aspérités. Cette nature des surfaces est la cause que les rayons lumineux qui leur sont perpendiculaires, les éclairent le plus possible, parce qu'ils pénètrent le fond des petits creux, et dardent depuis le sommet jusqu'à la base des aspérités, et que les rayons qui, au contraire, leur sont obliques, n'éclairent que la moitié, soit des creux, soit des aspérités; d'où il résulte une infinité de petites ombres et de petits clairs alternatifs, dont la réunion forme ce qu'on appelle une demi-teinte, qui est d'autant plus forte, que les rayons sont plus obliques.

La réunion des parties qui sont éclairées perpendiculairement, et celles qui le sont plus ou moins obliquement, forment ce que l'on appelle la masse des lumières.—Aux causes que je viens de vous indiquer des modifications que l'on doit observer dans la masse des lumières, on doit ajouter celle de l'éloignement, qui, à mesure qu'il augmente, en diminue l'éclat.

Pour vous faire une idée nette de ce que je viens de vous expliquer, prenez la planche XV, Fig. 1, et remarquez le cube (9) qui y est représenté; la face du devant est égale de ton, parce que toutes ses parties sont dans le même rapport avec la lumière, et qu'elles sont autant éloignées les unes que les autres; mais la face supérieure ayant ses parties de plus en plus éloignées, diminue d'éclat, quoique d'ailleurs elle soit, d'un bout à l'autre, dans les

(9) Un cube est un corps terminé par six carrés égaux. Un dez à jouer est un cube.

mêmes rapports avec la direcion de la lumière. — La même cause produit la diminution de lumière sur la face supérieure de la Fig. 3, et sur le terrain. La face éclairée de la pyramide (10), Fig. 1, diminue aussi de lumière à mesure qu'elle s'élève; toujours par la même cause.

Les Figures 2, 3, 5, 6, étant terminées par des surfaces courbes, réunissent dans leur masse de lumières les deux causes; c'est-à-dire, celle des divers degrés d'éloignement, et celle des différentes positions des faces vers la lumière; ce qui fait que les unes les reçoivent perpendiculairement, et les autres obliquement.

Je vous ai dit aussi que les ombres pouvaient être plus ou moins noires.

Les parties des corps qui ne sont pas tournées vers la lumière la reçoivent des corps voisins qui sont éclairés; c'est ainsi que les ombres (pl. XV) du cube Fig. 1, de la boule ou sphère Fig. 2, du cylindre Fig. 3, formé de deux parties cylindriques (11) d'un diamètre différent; de la pyramide Fig. 4; de l'œuf Fig. 5; et du cône (12) Fig. 6, sont modifiées par la lumière que leur envoie la table et que l'on nomme reflet. Il y a donc deux sortes de lumières : la lumière directe et la lumière réfléchie ou reflet. — La lumière directe est celle qui vient d'un corps lumineux par lui-même; les parties qu'elle éclaire se nomment *lumières* (12 bis).

La lumière réfléchie ou de reflet, est celle qui vient d'un corps éclairé: elle n'est sensible que sur les surfaces des corps qui ne reçoivent pas la lumière directe; les parties qu'elle éclaire se nomment *reflets:* elle y opère des effets analogues à ceux que produit la lumière directe dans les *lumières* : c'est-à-dire, que les parties des surfaces qui la reçoivent obliquement, demeurent plus sombres que celles qui la reçoivent perpendiculairement.

Les ombres qui sont (pl. XV) sur le terrain partant du pied de chaque Figure s'appellent ombres portées. Les ombres portées sont plus noires que les autres ombres, parce qu'elles reçoivent moins de reflets.

On donne, aux parties réunies qui sont privées de la lumière directe, de quelque manière que ce soit, le nom de masses d'ombres.

L'éloignement modifie aussi les ombres en diminuant leur force. — L'éloignement tend donc à confondre les ombres et les clairs, car nous avons vu plus haut que les clairs s'obscurcissaient par l'éloignement.

(10) Pyramide est un corps qui a pour base un polygone quelconque et des côtés, duquel partent des triangles qui se réunissent en un seul point que l'on nomme le sommet.

(11) Cylindrique, c'est-à-dire en forme de cylindre; le cylindre est un rouleau égal de grosseur d'un bout à l'autre; un tuyau est un cylindre.

(12) Cône, qui a la forme d'un entonnoir, d'un pain de sucre.

(12 bis.) *Lumières*, en peinture et en dessin, les parties éclairées.

C'est à cause de ces différents degrés d'éloignement (pl. XV) que la face du cube (Fig. 1), qui est dans l'ombre, est moins noire et diminue insensiblement à partir de l'arête (13). Remarquez donc que vous trouverez dans la pl. XV, que les Fig. 1re et 4me donnent l'exemple de la dégradation des lumières et des ombres, causée par les distances; que les Fig. 2, 5, 6 vous donnent les exemples de dégradations de ton dans les lumières et dans les ombres, causées par la combinaison des distances et différentes positions de faces des corps par rapport à la lumière, et enfin que la Fig. 3, indépendamment qu'elle donne, ainsi que les autres Figures, l'exemple de l'ombre portée sur le terrain, donne celui d'une ombre portée sur l'une même de ses faces, projetée par la saillie de sa partie supérieure. Faites de plus la remarque que dans la masse des ombres, aucun ton ne doit être semblable à aucun autre de la masse des lumières; c'est-à-dire, que quelque forte que soit une demi-teinte, elle doit encore être plus claire qu'un reflet.

Maintenant, mes enfants, pénétrez-vous bien de tous ces principes, et commencez à ombrer en vous y prenant ainsi:

Commencez par le haut, du côté de votre main gauche; continuez vers la droite (a) en tâchant cependant d'observer, autant que possible, l'ordre qui suit:

S'il y a une ombre portée dans la portion que vous entreprenez, commencez par la faire pour détacher les reflets; passez une ombre ou teinte presque égale sur les ombres et reflets du ton le plus clair de ces derniers; passez une seconde fois sur les parties qui sont les plus foncées; une troisième, une quatrième fois; enfin, jusqu'à ce que vous ayez copié juste le ton, toujours vous étendant moins, et partant de la partie la plus foncée vers la partie la plus claire de l'ombre, afin de dégrader le ton comme l'est celui du modèle (Fig. 1). Pour les parties arrondies: après que vous aurez ainsi dégradé le ton d'ombre, continuez en passant une teinte plus claire que celle que vous venez de faire, en commençant de l'ombre vers la lumière, pour faire les plus fortes demi-teintes; enfin, achevez, en les adoucissant jusqu'aux plus grandes lumières par des teintes de plus en plus claires (Fig. 2, 3, 5, 6).

C'est lorsque vous ombrez un dessin un peu grand et compliqué, que vous êtes surtout obligés de n'entreprendre qu'une portion à la fois, de continuer sur la même ligne, et, ayant épuisé la largeur, recommencez une autre portion, toujours ainsi que je vous l'ai dit plus haut, partant de votre gauche et continuant vers votre droite, et ainsi de suite jusqu'à ce qu'il soit achevé.

(13) Arête. Ligne sur laquelle se réunissent deux faces d'un corps.

(a) Ceci est une précaution à prendre pour éviter d'effacer ce que l'on a fait en premier.

Indépendamment que vous avez dû, en travaillant, comparer vos tons les uns aux autres pour les copier justes, arrivés à la fin vous devez encore, par un examen scrupuleux, comparer les lumières de toutes les parties de votre dessin entre elles ; teinter celles qui vous paraissent moins vives ; comparer ensemble vos reflets ; teinter aussi ceux qui sont trop clairs, et, enfin, faire des comparaisons de vos demi-teintes avec vos reflets, pour corriger ce qui nuirait à l'harmonie (14) de votre dessin.

Pour la manière de conduire le crayon, on doit d'abord le frotter doucement en le conduisant par des lignes parallèles très rapprochées pour les premières teintes, observant d'unir ensuite les tons que l'on a faits en mettant un peu de noir sur les taches blanches que quelquefois on forme en n'appuyant pas assez également ; ou bien en touchant avec un peu de mie de pain, que l'on forme en boulettes entre ses doigts, sur les endroits trop noirs. On doit éviter ce moyen le plus possible, car la mie de pain donne un gras au papier qui empêche le crayon de marquer.

Pour donner plus de ton, on recommence en croisant les coups de crayon obliquement et non pas carrément. Chaque fois que l'on passe sur un endroit pour le rendre plus noir, on doit changer le sens des coups de crayon : c'est ce qui cause les lozanges que vous remarquerez dans les ombres de vos modèles.

Etudiez-vous donc à copier la planche XV, dont les Figures vous offrent séparément toutes les formes que l'on trouve à copier.

La planche XVI ensuite vous donnera l'exemple de la manière de conduire un dessin compliqué. Elle contient deux grappes de raisin : la première est le modèle, la seconde est la copie commencée à tous les degrés.

La partie n° 1, qui est celle que l'on ombre la dernière, n'est qu'au trait ; la partie 5 et la partie 2 n'ont reçu que les premières hachures ; la partie 3 et la partie 6 en ont reçu déjà en deux et trois sens ; la partie 4 et la partie 7 sont achevées et sont celles par lesquelles on a dû commencer à ombrer.

Après vous être ainsi exercés sur ces deux modèles, tant à les comprendre qu'à les copier, vous essayerez de faire les divers modèles ombrés que je vous ai déjà envoyés, en appliquant les principes que je viens de vous donner.

Adieu, mes chers enfants ; je ne saurais trop vous recommander le travail et la persévérance.

(14) Accord que les parties d'un dessin doivent avoir.

LETTRE CINQUIÈME.

Malgré, mes chers enfants, que je vous aie expliqué avec beaucoup de détails la manière de mettre le trait d'une tête de profil, vous éprouvez, me dites-vous, de la difficulté, principalement à placer l'œil et le dessiner d'une manière satisfaisante. Si j'étais près de vous, quand vous en seriez là de la tête que vous dessinez, toutes les fois je vous répèterais : « Comparez à quelle hauteur du profil se trouve votre œil, en tirant une ligne horizontale, et voyez au-dessus de quelle partie du bas du visage il est situé, en abaissant un aplomb de l'œil vers le bas du visage ». Pénétrez-vous donc de l'utilité de tirer des lignes horizontales et verticales par les points dont vous voulez connaître la position : relirez pour cela vos premières Leçons.

Je vous envoie dans cette nouvelle Lettre une planche ne contenant que des yeux (15) ; c'est afin que l'étude spéciale que vous allez en faire vous donne à l'avenir plus de facilité. — Je vous enverrai donc, par le même motif, successivement des nez, des bouches, des oreilles ; car on réussit à imiter plus facilement une chose compliquée quand on en sait dessiner les parties séparément.

Je passe à la description de cette planche, qui me donne occasion de vous faire remarquer encore une fois la manière d'employer les lignes horizontales et verticales.

Le n° 1 (planche XIX) est un œil de profil, qui a la même position et qui est tourné du même côté que ceux de plusieurs des têtes des Leçons précédentes. Il est appuyé sur une ligne horizontale, qui passe par le coin et le milieu de la prunelle : c'est la ligne des yeux (a) ; la ligne verticale, qui touche le haut du devant de la prunelle, est celle que je viens de vous dire ci-dessus, que vous deviez tirer pour déterminer à quelle distance du profil, et au-dessus de quelle partie du bas du visage l'œil se trouve placé ; elle sert aussi à déterminer la direction du contour de la prunelle, par la comparaison que l'on fait de la distance de son extrémité inférieure avec cette ligne (b), parallèlement à cette verticale. Trois autres lignes sont à des distances égales les unes des autres : elles servent à faire connaître la proportion de la largeur de la prunelle comparativement

(15) Les parties apparentes de l'œil sont : 1° le sourcil ; 2° les deux paupières, l'une supérieure, l'autre inférieure, bordées de petits poils que l'on nomme cils ; 3° les deux coins formés par la réunion des paupières ; celui près du nez s'appelle interne et entoure une petite partie demi-circulaire que l'on nomme *lacrymale* ; l'autre coin du côté de la tempe se nomme coin externe ; 4° la prunelle qui est cette partie ronde entourée par le blanc qui se compose dans l'homme d'un petit rond noir qu'on appelle *pupille* et de la partie tantôt brune, tantôt bleue et autres nuances variées, qui entoure la pupille et que l'on nomme *iris*.

(a) Planche 6, Lettre 3, page 10, lignes 19 et suivantes.
(b) Application de la Figure 8 et 8 (*bis*), pl. I.

à la longueur de l'œil ; mais il ne faut pas conclure de là que la prunelle est toujours le tiers de la longueur de l'œil, comme dans celui-ci, car cette largeur varie selon sa position dans son orbite (16). La Figure 4 en est un exemple. Cet œil appartient à une tête de profil dont le regard se porte vers le coin externe ; la longueur est divisée en trois par des verticales, mais la prunelle est plus large dans celui-ci que l'un des intervalles. — Le n° 2 est un œil de face ; il est aussi divisé en trois dans sa longueur : la prunelle occupe la division du milieu ; la proportion des intervalles de ces divisions est le double de celle de l'œil de profil. — Le n° 3 est un œil de profil du côté opposé au n° 1. — Le n° 5 et le n° 6 sont des yeux pour une tête d'un trois-quarts plein (17). — Le n° 7 est l'ensemble des deux yeux d'une tête baissée, vue de trois-quarts aigu (17). La ligne horizontale, qui passe par le coin externe et le milieu de la paupière supérieure de l'œil du grand côté, et ne fait que toucher le haut de la paupière supérieure du second œil, est un exemple du moyen qu'il faut employer pour comparer la hauteur d'un œil à celle de l'autre. — Le n° 8 est un œil baissé de profil : toujours une ligne horizontale est tirée du coin, afin de mieux juger de sa hauteur, comparativement à celle de l'autre extrémité des paupières. — Le n° 9 et le n° 10 appartiennent à des têtes levées et penchées.

Pour trouver les proportions de la tête d'enfant (planche XXII), qui ne sont pas les mêmes que celles de la tête d'homme, vous opérerez ainsi : (Fig. 1), vous tracerez une ligne oblique de la longueur de la tête dans le mouvement qu'elle doit avoir : ce sera son axe (pag. 7, note 5); vous la diviserez en douze parties égales (18); vous tracerez sur cette ligne un premier cercle, dont le diamètre sera les neuf parties supérieures ou les trois-quarts de la hauteur de la tête ; vous en tracerez un second, dont le diamètre sera les huit parties inférieures, ou les deux tiers de la tête ; par l'intersection des deux cercles, vous tirerez une ligne, et par la deuxième, la troisième et la sixième division inférieure de la ligne, ainsi que par le centre du cercle supérieur, vous lui tirerez des parallèles pour déterminer la largeur de la tête ; vous ajouterez sur le prolongement du diamètre du cercle supérieur un cinquième de sa longueur ; et, partant du sommet de l'axe, vous ferez passer par ce point une courbe circulaire, que vous terminerez sur la ligne de la troisième division. La Fig. 5 vous fera comprendre comment, à ce premier ensemble, on ajuste les contours du visage. Rappelez-vous la troisième Leçon, qui vous prescrit de dessiner les cheveux par masses (page 12, ligne 3), ainsi que la manière de corriger le dessin qu'elle vous enseigne.

Adieu, mes enfants; n'oubliez pas que votre aptitude au travail peut seule vous conduire au but que vous vous proposez.

(16) On nomme *orbite* la cavité dans laquelle est placé l'œil.
(17) Une tête qu'on ne voit ni de face ni de profil est dite de *trois-quarts* ; elle est d'un trois-quarts plein quand il s'en faut moins pour qu'elle soit de face que pour être de profil, et de trois-quarts aigu quand c'est le contraire.
(18) Divisez en deux la ligne entière, puis en deux les moitiés, ce qui fera quatre parties que vous diviserez chacune en trois. (Voyez au bas de la Planche XXII, Fig. 2, 3, 4.)

LETTRE SIXIÈME.

Tant de fois, mes chers enfants, je vous ai répété qu'il fallait tirer des lignes horizontales et verticales des points dont on veut comparer la position, que j'aurais honte de le faire encore, si l'expérience ne m'avait fait connaître combien il faut de temps pour se rendre familier un principe, au point de ne pas manquer de l'appliquer au besoin.

Ici, dans la planche XXIV, contenant des nez et des bouches, l'application en est d'autant plus nécessaire, que j'ai cherché à vous faire comprendre les effets raccourcis du nez et de la bouche dans une tête de trois-quarts, qui est la position où ces deux traits sont le plus difficiles à imiter. Les figures 1, 2, 3, représentent le dessous du nez dans trois directions différentes, que vous ferez bien de dessiner avec soin, ainsi que les Figures 4, 5 et 6, qui sont au-dessous, et 7, 8 et 9 qui sont à un troisième rang, en observant de tracer d'abord les lignes verticales du haut en bas, comme dans le modèle, puis les lignes horizontales.

Les dessous de nez 1, 2 et 3, et les bouches vues de dessous, 7, 8 et 9, vous indiqueront, les uns et les autres, les directions du nez et de la bouche de profil, n° 4, du nez et de la bouche de trois-quarts, n° 5, et du nez et de la bouche de face, n° 6. En examinant bien attentivement les lignes aplomb abaissées de chacune des parties des Figures 1, 2, 3, qui touchent les mêmes parties correspondantes dans les Figures 4, 5, 6, puis les verticales des Figures 7, 8, 9, élevées vers les Figures 4, 5, 6, et passant par les points correspondants de ces mêmes Figures, vous devinerez, pour ainsi dire, le moyen de dessiner le nez et la bouche parfaitement en rapport l'un avec l'autre. Vous comprendrez pourquoi la bouche d'une tête de trois-quarts ne dépasse pas le nez des deux côtés d'une même quantité, comme dans une tête de face. Remarquez bien, mes bons amis, que le milieu des deux bords de chaque lèvre, ainsi que les milieux de chaque partie du nez, ne sont dans un seul aplomb, c'est-à-dire l'un au-dessus de l'autre, que dans la tête de face. Le trait de profil vous montre les différentes saillies dans les parties du nez et de la bouche; et le nez n° 2, et la bouche vue au-dessous, n° 8, vous expliquent, à l'aide des aplombs qui joignent chaque partie semblable, les raccourcis et leurs causes. Méditez bien, dans votre intérêt, en les dessinant, la Leçon que vous donnent ces nez et ces bouches.

Vous trouverez, au bas de la planche XXV, deux mains, qui sont pour vous indiquer la manière dont vous devez tenir votre crayon pour dessiner légèrement ou avec force : dans le premier cas, tenez votre porte-crayon entre vos doigts et par le bout opposé au crayon, la main un peu renversée, comme vous l'indique la Figure 1; et, dans le second, c'est-à-dire, quand vous voulez que vos traits soient plus marqués, faites le contraire; que votre main soit près du crayon, et à peu près comme on tient la plume pour écrire, ainsi que vous l'indique la Figure 2. Vous devez voir votre propre main dans la position de l'une de ces deux figures, selon ce que vous voulez faire de ces deux choses.

Adieu, mes chers amis; n'oubliez pas qu'en suivant avec beaucoup d'attention mes conseils, et par un travail assidu, vous parviendrez à vaincre toutes les difficultés.

LETTRE SEPTIÈME.

Aujourd'hui, mes chers enfants, je vais vous entretenir de la manière de dessiner les oreilles.

La planche XXIX en contient quatorze en deux rangées, dont sept sont du côté gauche et sept pour le côté droit, dans les principaux aspects que l'on peut voir une tête, soit devant, soit de côté ou derrière. Ainsi, supposez qu'une tête est placée devant vous dans une position droite; en la considérant de face, ne regardez d'abord que l'oreille gauche; puis, en tournant par votre droite autour de cette tête, arrêtez-vous au trois-quarts plein, au trois-quarts aigu, au profil, au profil aigu, au trois-quarts du derrière de la tête, au profil fuyant, ou la tête trois-quarts plein par derrière (19); enfin, à la partie postérieure de la tête étant en plein, et vous aurez vu successivement la même oreille dans les positions 1, 2, 3, 4, 5, 6, 7; puis, pour revenir au point d'où vous étiez partis, vous vous attachez à regarder l'oreille droite, et continuant de tourner à l'entour, en faisant des stations pour voir la tête du côté droit dans les mêmes positions où vous l'avez considérée du côté gauche. Arrivés à ce premier point de départ, vous aurez aussi vu l'oreille droite successivement dans les positions 8, 9, 10, 11, 12, 13, 14.

Étudiez donc avec soin, mes enfants, cette planche, afin que vous éprouviez moins de mal à les dessiner lorsque vous en rencontrerez de même position dans les têtes que vous copierez.

Remarquez que, dans la rangée inférieure, elles sont toutes encadrées dans des rectangles; rappelez-vous que je vous ai déjà fait l'application de ce principe dans ma troisième Lettre, au bas de la page 11, en vous enseignant la manière de mettre le trait d'une tête de

(19) Dans la note (17) j'ai dit qu'une tête qui n'est vue ni de profil, ni de face, est une tête de trois-quarts; on conçoit que lorsqu'on voit la tête de côté, elle est ce qu'on appelle de profil; mais on peut encore distinguer plusieurs positions dans un profil. La planche XXXII est ce que j'entends par profil aigu; c'est la cinquième oreille à peu près qui lui convient; profil fuyant dont on ne voit que la pommette, un peu le front.

profil, leçon que je vous engage à relire encore souvent, afin de vous rappeler, en travaillant, comment l'esprit doit guider la main, en portant les jugements que vous indiquent les deux derniers paragraphes de cette Lettre. Mais ici, au sujet des proportions de ce rectangle, il est bon que vous remarquiez que celui de l'oreille de face, au lieu d'avoir deux parties de large sur trois de haut, n'a qu'une partie sur trois ; et que les autres croissent successivement en largeur, comme deux parties sur cinq et cinq parties sur onze. Enfin, concluez de là que la proportion qu'on lui donne est le résultat des comparaisons que vous devez faire des hauteurs aux largeurs pour connaître les proportions de l'objet que vous copiez.

Après donc avoir établi un rectangle construit avec les dimensions des rapports que vous avez trouvés entre la hauteur et la largeur d'une oreille, vous partagez en trois parties égales la hauteur de ce rectangle, parce que le trou de l'oreille occupe généralement le tiers moyen de sa hauteur.

Adieu, mes chers enfants ; j'espère, dans les deux Leçons qui vont suivre, vous donner encore quelques exemples utiles à se rappeler, et qui vous enseigneront quelques moyens encore pour faire l'ensemble soit des têtes humaines, soit des têtes d'animaux. En attendant, n'oubliez pas que le temps que l'on emploie mal est un temps perdu ; employez donc le vôtre utilement : c'est par un travail opiniâtre que l'on parvient à vaincre les difficultés.

LETTRE HUITIÈME

Pour mettre l'ensemble de la plupart des têtes que je vous ai envoyées, ainsi que je vous l'avais promis dans ma dernière Leçon, je vous envoie, mes chers enfants, la planche XXXIV, qui vous servira de guide. Vous aurez déjà essayé à les faire, sans doute; mais vous savez que dans ma 3e Leçon je vous ai engagés à recommencer plusieurs fois : vous pourrez donc le faire, avec les moyens que vous donne cette planche, avec plus de facilité que la première fois, et sans ennui, d'autant qu'ils vous paraîtront nouveaux.

La Figure 1re est l'ensemble d'une tête voilée, planche X, que je vous avais donnée avec ma dernière Leçon; et, si vous m'avez bien compris, mon intention n'était pas que vous la fissiez d'abord, puisque je ne la mettais sous vos yeux que pour vous montrer le but que vous deviez vous proposer d'atteindre. Aujourd'hui que je vous ai donné en détail les principes d'une tête, que je vous ai expliqué comment chacune de ses parties pouvait être étudiée, assurément c'est le moment convenable de l'entreprendre, ainsi que toutes celles que vous avez reçues. L'ovale de celle-ci est baissé, et, pour simplifier, a été seulement formé, du côté du profil, par la ligne faciale (page 8); les lignes des sourcils, du nez, etc., sont inclinées, devant être perpendiculaires à l'axe de la tête (page 10, note 5); les plis principaux du voile sont indiqués par des lignes qui n'en suivent pas toutes les sinuosités; mais elles sont suffisantes pour donner la forme de la coiffure, et guider lorsqu'on en recherche les détails.

Pénétrez-vous donc bien, mes chers amis, de l'idée qu'il vaut mieux s'y prendre ainsi que de s'attacher de suite, dès le premier coup de crayon que l'on donne sur le papier, à suivre toutes les sinuosités des contours du modèle que l'on copie : la raison en est facile à saisir. Comme il est presque impossible de ne pas se tromper, soit d'abord dans le mouvement, soit en augmentant, soit en diminuant, et que de petites quantités répétées sur la plupart des parties font une grande différence, différence qui ne serait rien si c'était proportionnellement que ces parties fussent augmentées ou diminuées, mais étant due à l'erreur, c'est-à-dire que c'est involontairement et non par un calcul de l'esprit qu'on l'a faite, alors dans une partie on a grandi, dans une autre on a diminué, et le tout est mal par cette cause. Il faut effacer un travail qui a coûté beaucoup de temps; et comme la mie de pain n'a pu entièrement détruire l'apparence, on est gêné pour retoucher et rectifier, à cause des nombreux détails, tandis qu'en vous attachant à bien mettre le mouvement, vous rendant bien compte de la proportion des longueurs et largeurs, indiquant, ainsi que vous le présentent toutes ces têtes, les directions et principales sinuosités des contours, vous obtenez une masse sur laquelle vous pouvez placer vos détails avec assurance, si vous vous êtes bien rendu compte de son exactitude. Les corrections pour la rendre telle sont faciles, puisqu'elle doit se composer de peu de traits : elle doit être au dessin ce que la charpente est au bâtiment terminé : dans celle-ci on peut se rendre compte des portes et fenêtres; mais on ne peut deviner les moulures qui les orneront; de

même, dans la masse, on ne peut connaître la forme des traits, bien que l'on doive y trouver leurs proportions et relations ; et c'est de là qu'est venue l'expression *charpenter un dessin*, que les artistes emploient souvent.

La Figure 2 est l'ensemble du portrait de Calvin, planche XVII, 4e livraison. Cette tête, je l'ai choisie pour commencer à vous donner l'habitude d'ajuster le costume et la barbe. Lorsque vous avez tracé l'ovale, et que vous en avez indiqué les lignes principales, vous divisez la barbe en moustaches, mentonnière et favoris, et vous vous appliquez à donner bien exactement les proportions à chacune de ces parties ; vous tracez la coiffure et vous indiquez la portion de la masse de cheveux de la tempe ; vous tracez la robe, son collet, dont, par des lignes légères, vous indiquez les masses qui forment les assemblages ou divers groupes de mèches de poils, opération analogue à celle que je vous ai enseignée pour tracer les cheveux (Lettre 3e).

La Figure 3 présente la répétition des mêmes opérations pour masser la tête de Guttemberg, homme auquel on attribue l'invention de l'imprimerie (planche XX, 5e Leçon). — Figure 4. Cet ensemble est celui du portrait de Pétrarque, poète italien (planche XXV, 6e Leçon). Les trois lignes qui traversent la coiffure sont tracées pour faciliter la distribution des feuilles de laurier dont se compose la couronne. — La Figure 5, ensemble de la tête du jeune saint Jean, apôtre, planche XXVII, 6e Leçon, a pour vous de remarquable que les lignes indiquant que les divisions de la tête sont un tant soit peu courbes, et que, conservant entre elles les distances proportionnées à la longueur de la tête, leur ensemble est remonté d'environ un septième, ce qui cause une diminution de cette quantité au haut de la tête, et une augmentation semblable au bas. Plus tard j'aurai occasion de traiter amplement cet effet, en vous expliquant les raccourcis. — La Figure 6 est l'ensemble de la tête du Dante, poète italien (planche XXX, 7e livraison). Les masses qui peuvent faciliter pour tracer la couronne de laurier qui ceint sa tête, sont indiquées ; pour l'achever, il ne manque plus que de placer des points indiquant sur le contour des masses l'extrémité de chaque feuille, et, de chacun de ces points, les tracer en se dirigeant vers la ligne médiane de la couronne. — La Figure 7 est l'ensemble de la tête représentée sur la planche XXXII, 7e Leçon. Elle est de profil aigu (note 19). — La Figure 8 est l'ensemble de la tête, planche XXXVII, que je vous envoie avec cette Leçon. — La Figure 9 est l'ensemble d'une tête que je vous enverrai avec ma 10e Leçon. Je vous en ai assez dit pour que vous puissiez, de vous-mêmes, comprendre la destination de chaque ligne.

Vous ayant démontré, dans la 2e et la 3e Leçon, la manière de tracer les ovales de face et de profil, cinq ovales que j'ai ajoutés au bas de cette planche (XXXIV) compléteront ces Leçons, en mettant en parallèle : 1° l'ovale de face ; 2° l'ovale de trois-quarts ; 3° l'ovale de profil ; 4° l'ovale de profil aigu, et 5° le derrière de tête. Vous ferez la remarque que la ligne faciale, dans l'ovale de trois-quarts, passe par le milieu du menton, par le milieu de la bouche, par le milieu non pas du bout du nez, mais de sa partie qui touche la tête, par le milieu entre les deux sourcils, et va se terminer à l'axe de la tête. Après les nombreuses explications que je vous ai données, tant dans cette Leçon que dans les précédentes, je pense qu'il vous est facile de saisir le reste.

Adieu, mes chers enfants ; n'oubliez pas de travailler toujours avec courage, pour parvenir à vaincre les difficultés.

LETTRE NEUVIÈME.

Pour achever d'accomplir les promesses que je vous ai faites à la fin de ma septième Leçon, je vais aujourd'hui, avec la planche XXXIX, vous démontrer comment on parvient facilement à dessiner les têtes d'animaux. Cette planche contient l'ensemble de plusieurs de celles que je vous ai envoyées. Il y aurait de l'avancement à espérer pour vous, si, bien que vous les eussiez déjà faites, vous en recommenciez le trait en consultant le guide que je mets sous vos yeux et que je vais vous expliquer.

La Figure 1 est l'ensemble de la tête de chien, que vous avez eue dans la 2ᵉ Leçon, pl. IX. Pour la faire, tracez une ligne semblable de direction à celle que l'on mènerait dans l'original, partant du milieu de la tête, passant par l'angle que fait la base du front avec le haut du nez, et se terminant à son extrémité : nous l'appellerons ligne faciale. Sur cette ligne formez un rectangle, que vous partagerez en deux parties égales par une ligne médiane; vous remarquerez que le nez dépasse là le rectangle de 1/8 de la longueur; que la mâchoire inférieure s'y termine; que les extrémités des deux mâchoires ont ensemble moins de largeur que le rectangle, tandis qu'il est plus étroit que la tête à l'endroit de la ligne médiane. L'œil touche à cette ligne : pour le bien placer, remarquez sa distance à la ligne faciale; reculez d'un quart de la longueur du rectangle pour commencer le derrière de tête. Remarquez que le front est d'une courbure plus saillante que celle du nez. Faites attention au point de départ des contours des oreilles, à leurs directions; faites le cou, puis, sur cette charpente, tracez le plus exactement possible les détails du contour.

La Figure 2 est formée d'une ligne faciale oblique comme la position de la tête, et de trapèzes dont les proportions sont en rapport avec la saillie et la largeur du nez, les largeurs et la longueur du museau, et les mêmes dimensions du dessus de la tête. Ces trapèzes sont infiniment plus faciles à tracer que les contours de la tête de chien qui est dans cette position, et que vous avez vue pl. VIII, 2ᵉ Leçon, et ils donnent on ne peut plus de facilité pour en tracer les contours sinueux.

Dans les têtes d'animaux, ainsi que celles d'homme, la position de trois-quarts offre le plus de difficultés. Cependant si, après avoir trouvé la direction de la ligne faciale, on établit un triangle dont on imagine les angles se terminer aux coins externes des yeux et

au bas du nez, on trouve une grande facilité à charpenter le reste de la tête ; car les parties du contour des mâchoires sont parallèles aux côtés du triangle et à la ligne faciale, ce que vous reconnaîtrez facilement dans la Figure 3, qui est l'ensemble d'une autre tête de la planche VIII, et dans la Figure 5, tête de cheval tirée de la planche XXI. Dans la Figure 3, indépendamment du triangle dont je viens de vous expliquer l'usage, vous remarquerez une ligne horizontale tirée de la naissance d'une des oreilles, pour en comparer la hauteur à l'autre ; des aplombs aussi sont abaissés pour que l'on puisse se rendre compte au-dessous de quelles parties du haut de la tête se trouvent celles du bas. Vous concevrez facilement le n° 4 et le n° 5 par les explications que je viens de faire au sujet des autres, 1, 2, 3.

Pour former la Figure 6, un aplomb a été divisé en neuf parties égales ; par la première division du bas et la sixième, des lignes horizontales ont été tirées pour déterminer les hauteurs des angles principaux du profil. La ligne horizontale, tirée de l'une des cornes vers l'autre, en compare les hauteurs et règle pour tracer le sommet de la tête. Enfin, c'est toujours le même principe : cherchez à bien établir le mouvement de votre modèle ; employez pour cela des aplombs et des horizontales ; par des comparaisons, établissez les proportions ; placez les creux et les saillies principales ; n'ayez d'abord point égard aux détails des contours qui les séparent ; tâchez de trouver quelques figures géométriques analogues à leurs formes : elles seront pour vous le meilleur moyen d'arriver à charpenter facilement votre dessin.

Les trois profils du bas se copient aisément, bien que dans trois positions différentes, en les rapportant à des lignes verticales et horizontales ; car établissant d'abord bien les longueurs comparatives de A B et de B C, vous avez les directions des têtes par A C, ligne qui sert encore à établir la comparaison entre les saillies des traits des profils.

Méditez bien sur cette Leçon ; elle peut seule être pour vous la source de la facilité que vous devez espérer acquérir un jour.

Adieu. Souvenez-vous de redoubler d'efforts, car c'est ainsi que vous arriverez au but désiré.

LETTRE DIXIÈME.

Nous voici, mes chers enfants, arrivés au point de pouvoir commencer à dessiner des têtes de face, de trois-quarts, et des pieds et des mains; ce que je vous envoie cette fois n'est encore qu'une suite d'exercices pour compléter cette première partie de mes Leçons. Malgré que je vous eusse envoyé un grand nombre de modèles de la même force, il serait très-favorable au plus grand nombre d'entre vous de s'exercer, pendant quelque temps encore, à ce même degré. C'est pourquoi je vais faire diversion du cours que j'ai promis, en vous envoyant des cahiers relatifs, pour le genre de modèles, à ce que je vous ai enseigné. Ce sera dans ma seconde partie, que je vous prépare, qui se composera, comme celle-ci, de dix Livraisons ou Leçons, que je vous enverrai des pieds, des mains, des têtes de face et de trois-quarts, et que je vous enseignerai les raccourcis par des exemples que je méditerai le plus possible pour tâcher de vous les faire comprendre et vous les rendre familiers. Déjà, dans les planches XXIV, XXIX, XXXIV, XXXIX, je vous ai donné des moyens qui peuvent s'appliquer à toutes choses; car les lignes aplomb et de niveau et les comparaisons, que l'on doit s'habituer à faire justes, sont suffisantes pour bien faire. Mais, à votre âge, on est si léger, si distrait, que l'on a besoin que le même principe soit présenté à l'esprit sous toutes ses faces. D'ailleurs, des vases à étroites entrées sont souvent aussi propres et même quelquefois plus propres que ceux qui l'ont très-large, à contenir ce qu'on y introduit; mais pour y parvenir il faut plus de temps. Je le ferai donc, mes amis, d'autant que l'expérience m'a appris que ce que l'un conçoit facilement semble inintelligible pour l'autre. Il faut donc plusieurs manières pour expliquer la même chose. Surtout si quelque difficulté se rencontre, ne vous rebutez pas; recommencez, et, principalement, cherchez à comprendre; et, quand vous aurez compris, relisez encore pour retenir, car l'esprit a besoin d'être long-temps frappé pour recevoir l'empreinte durable de ce dont on veut l'orner. Quelquefois, semblable à une pierre dure que l'on grave avec peine et petit à petit, d'autres fois il ressemble à ces images qu'un grand jour produit facilement, mais qui par lui seraient détruites si des soins n'étaient pris pour les conserver.

Cette fois je vous envoie des modèles propres à vous délasser : ce sont des dessins exécutés à deux crayons. Pour cela on prend un papier de couleur, et l'on se sert pour ombrer du crayon noir, et de crayon blanc pour éclairer. Il faut, dans ce genre, faire atten-

tion à ne pas trop faire de demi-teintes : le papier les remplace, car la couleur est un intermédiaire entre le noir et le blanc : ce genre est agréable à faire, et je vous en promets plusieurs cahiers.

Je vous envoie aussi une table des matières pour cette partie, dans laquelle j'indique les sources où j'ai puisé les modèles, et les noms de quelques-uns des portraits qu'elle contient. Il me semble que l'on doit attacher plus d'intérêt à ce qui porte un nom, un caractère, et c'est pour l'exciter en vous que je l'ai faite.

Adieu ; continuez, si déjà vous avez réussi, et recommencez avec courage si vous avez échoué ; car le dessin, mes amis, est plus utile que vous ne pensez peut-être ; et, plus tard, vous auriez bien du regret si, ayant eu occasion de l'apprendre, un peu de faiblesse vous eût empêchés de le faire. Travail, persévérance et courage viennent à bout de tout.

FIN DE LA PREMIÈRE PARTIE.

TABLE
DES MATIÈRES
CONTENUES DANS LA PREMIÈRE PARTIE.

Pages

LETTRE PREMIÈRE.

Six planches de dessin linéaire et quatre pages de texte, dans lesquelles sont expliquées les deux premières planches, but de l'auteur;
Fig. 1 1
Fig. 2, 3, 4, 5, 6, 7, 7 *bis*, 8, 8 *bis*, 9 . . . 2
Fig. 10, pl. 2 ; Fig. 11, 12, 13, 14, 15, 16, 17, 18, 19 3
Fig. 20, 21, 22, 23, 24, 25, 26, 27, 28, 29, 30. 4

LETTRE DEUXIÈME.

Quatre planches et quatre pages de texte, dans lesquelles, après avoir exposé les motifs qui l'ont guidé en envoyant, dès le commencement de ses leçons, deux têtes ombrées, l'auteur reprend l'explication des planches de la première Lettre. 5
Planche 3 , Fig. 31, 32, 33, 34, 35, 36, 37, 38, 39, 40, 41, 42, 43, 44. 5
Des polygones de plus de quatre côtés, pl. 4, Fig. 45, 46, 47, 48, 49, 50. 5
Des cercles et des lignes qui ont rapport au cercle; Fig. 51, 52, 53, 54, 55. 6
Des ovales de têtes; pl. 5 6 7 9
Pl. 6 7 8 9
Pl. VII; croquis de têtes humaines, dont une de vieillard et deux de guerriers romains; tirées de la colonne Trajane, et une d'enfant d'après François; pl. VIII, croquis de têtes de chiens de profil de face et trois-quarts, d'après Oudry et Desportes; pl. IX, tête ombrée, de profil, avec le trait au-dessous, d'un chien, d'après Desportes. Pour connaître la manière de faire les ensembles des têtes de ces deux planches, voyez 25 26
Pl. X ; tête ombrée d'adolescente, d'après Poussin, pour en faire l'ensemble 23

LETTRE TROISIÈME.

Quatre planches et quatre pages de texte, dans lesquelles la manière de mettre l'ensemble et le trait d'une tête de profil est enseignée. . . 9

Pages

Pl. XI ; manière de masser le trait de la tête ombrée ; pl. XIII. 11 12
Pl. XII ; trait de cette tête 11 12
Pl. XIII ; tête ombrée de jeune homme. . . . 11 12
Pl. XIV ; tête ombrée d'un chien, d'après Oudry.

LETTRE QUATRIÈME.

Quatre planches et quatre pages de texte, dans lesquelles la manière dont on doit s'y prendre pour ombrer est expliquée. 13
Pl. XV, Fig. 1, cube; Fig. 2, sphère ; Fig. 3, cylindre posé sur un autre d'un diamètre plus petit; Fig. 4, pyramide; Fig. 5, œuf; Fig. 6, cône 13 14 15
Pl. XVI ; grappe de raisin et sa copie, pour servir à démontrer la manière d'ombrer. . . 16
Pl. XVII ; tête au trait, de Calvin, tirée de la galerie métallique pour la manière d'en mettre l'ensemble 24
Pl. XVIII ; croquis de chiens, d'après Desportes

LETTRE CINQUIÈME.

Cinq planches, deux pages de texte qui indiquent qu'il est nécessaire, lorsqu'on rencontre trop de difficultés en commençant par faire des têtes entières, d'en étudier les parties séparément, moyens qui facilitent à tracer les yeux. 17 18
Pl. XIX ; yeux sous divers aspects 17 18
Pl. XX ; portrait de Guttemberg, auquel on attribue l'invention de l'imprimerie. Pour en mettre l'ensemble 24
Pl. XXI ; croquis de têtes de chevaux, dont la manière de mettre l'ensemble est enseignée. 26
Pl. XXII, tête d'un enfant ; d'après la bosse, ombrée de manière à produire l'effet de la nature ; moyen pour trouver l'ensemble. . . 18
Pl. XXIII ; tête ombrée d'un cheval d'après nature.

LETTRE SIXIÈME.

Cinq planches, deux pages de texte ; moyen de mettre bien l'ensemble du nez avec la bouche.
Pl. XXIV, nez et bouches 19

Pages

Pl. XXV; portrait de Pétrarque, poète italien du xiv^e siècle; pour en mettre l'ensemble. 24

Au bas de cette planche, sont deux mains dont les positions indiquent la manière de tenir le crayon 20

Pl. XXVI; croquis de têtes, de bœuf, taureau et vache, d'après Berghem. Voyez la manière de faire l'ensemble des têtes d'animaux. . . 25 26

Pl. XXVII; tête ombrée du jeune saint Jean, apôtre, d'après Poussin. Voyez la manière d'en mettre l'ensemble 24

Pl. XXVIII; tête ombrée d'un bœuf, d'après Téniers. Voyez pour en mettre l'ensemble. 26

LETTRE SEPTIÈME.

Cinq planches, deux pages de texte; manière à suivre pour dessiner avec facilité les oreilles, sous les principaux aspects 21 22

Pl. XXIX 21 22

Pl. XXX; le Dante, poète italien du xiii^e et xiv^e siècle, tiré de la galerie métallique 24

Pl. XXXI ; croquis de cheval d'après une statuette de ***.

Pl. XXXII; tête ombrée de l'un des Apôtres, d'après Poussin. Pour en mettre l'ensemble, voir 24

Pl. XXXIII; tête ombrée d'un cheval d'après nature. Consulter pour la manière de mettre l'ensemble 26

LETTRE HUITIÈME.

Cinq planches, deux pages de texte qui peuvent servir de guide pour mettre l'ensemble des têtes contenues dans les dix Leçons formant cette première partie 23 24

Pl. XXXIV ; masse des traits ou ensembles de la plupart des têtes contenues dans les dix Leçons formant la première partie 23 24

Pl. XXXV; tête de femme d'après nature.

Pl. XXXVI; croquis de jeune vache, d'après Téniers.

Pl. XXXVII; tête ombrée d'un Apôtre, d'après Poussin, pour en mettre l'ensemble. . . . 24

Pages

Pl. XXXVIII; tête ombrée d'une vache, d'après Demarne.

LETTRE NEUVIÈME.

Cinq planches, deux pages de texte pour expliquer la manière de mettre l'ensemble des têtes d'animaux en général, et de déterminer la position des têtes. 25 26

Pl. XXXIX ; ensemble de plusieurs des têtes d'animaux contenues dans les leçons précédentes. La Fig. 1 se rapporte à la tête de chien, pl. IX ; les Fig. 2 et 3 à deux des têtes de chiens de la pl. VIII; les Fig. 4 et 5 à deux des têtes de chevaux de la pl. XXI ; et la Fig. 6 à la tête de bœuf, pl. XXVIII. En voir les principes détaillés 25 26

Pl. XL ; tête au trait d'un guerrier.

Pl. XLI ; croquis d'âne et de moutons, d'après Huet.

Pl. XLII; tête ombrée de Godefroy de Lorraine, usurpateur de Hollande.

Pl. XLIII ; têtes ombrées de deux ânes, d'après nature.

LETTRE DIXIÈME.

Cinq planches, deux pages de texte, contenant des réflexions sur la persévérance que doivent mettre au travail les élèves. 27

Manière de faire des dessins à deux crayons sur papier de couleur 28

Pl. XLIV ; croquis de têtes de personnes de différents âges et de diverses époques, dont une d'après Greuse.

Pl. XLV; Michel-Ange, peintre célèbre du xv^e et xvi^e siècle, tirée de la galerie métallique.

Pl. XLVI ; croquis de têtes, de moutons, brebis, chèvres, etc., d'après Carle Dujardin.

Pl. XLVII ; portrait d'un vieil artiste, d'après nature, fait au crayon noir et au crayon blanc sur papier de couleur 27 28

Pl. XLVIII ; bélier, dessiné comme la planche qui précède.

FIN DE LA TABLE DES MATIÈRES CONTENUES DANS LA PREMIÈRE PARTIE.

Partie Linéaire

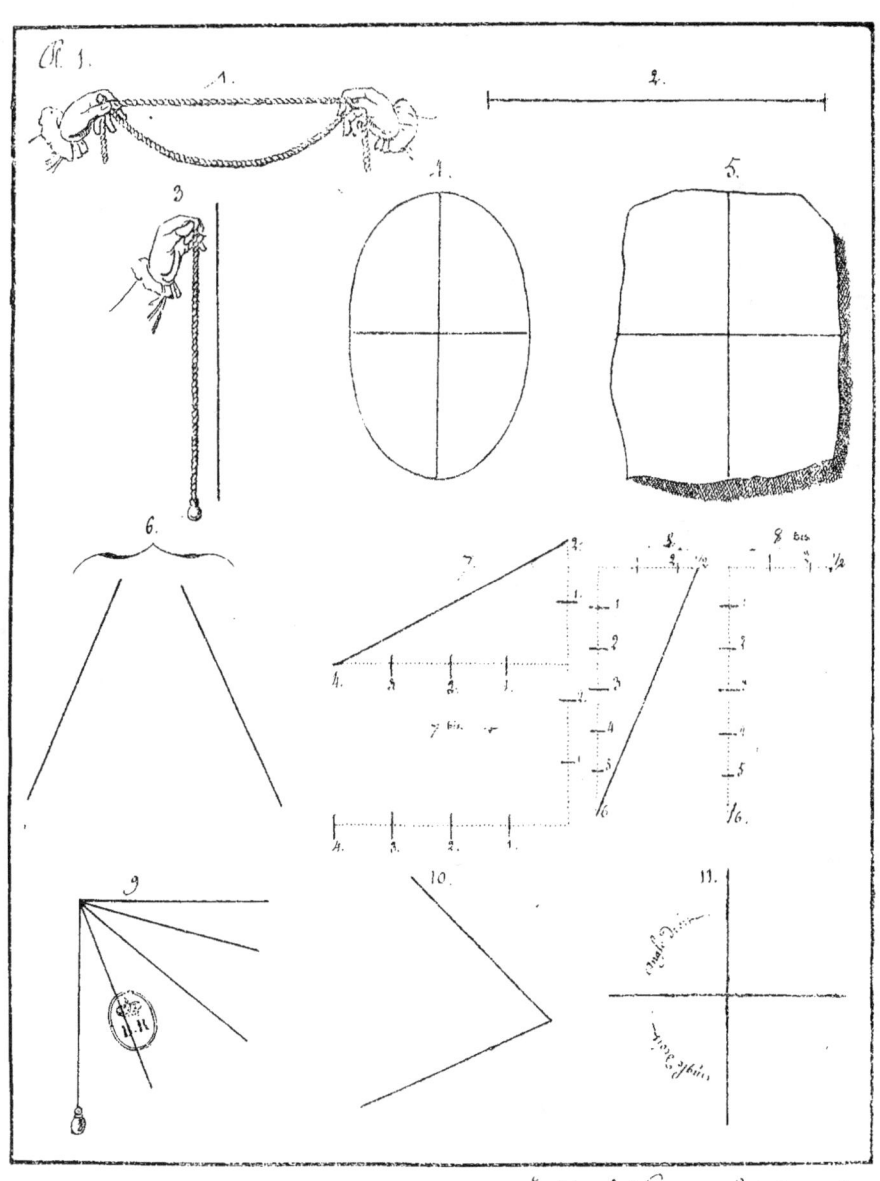

Partie Linéaire.

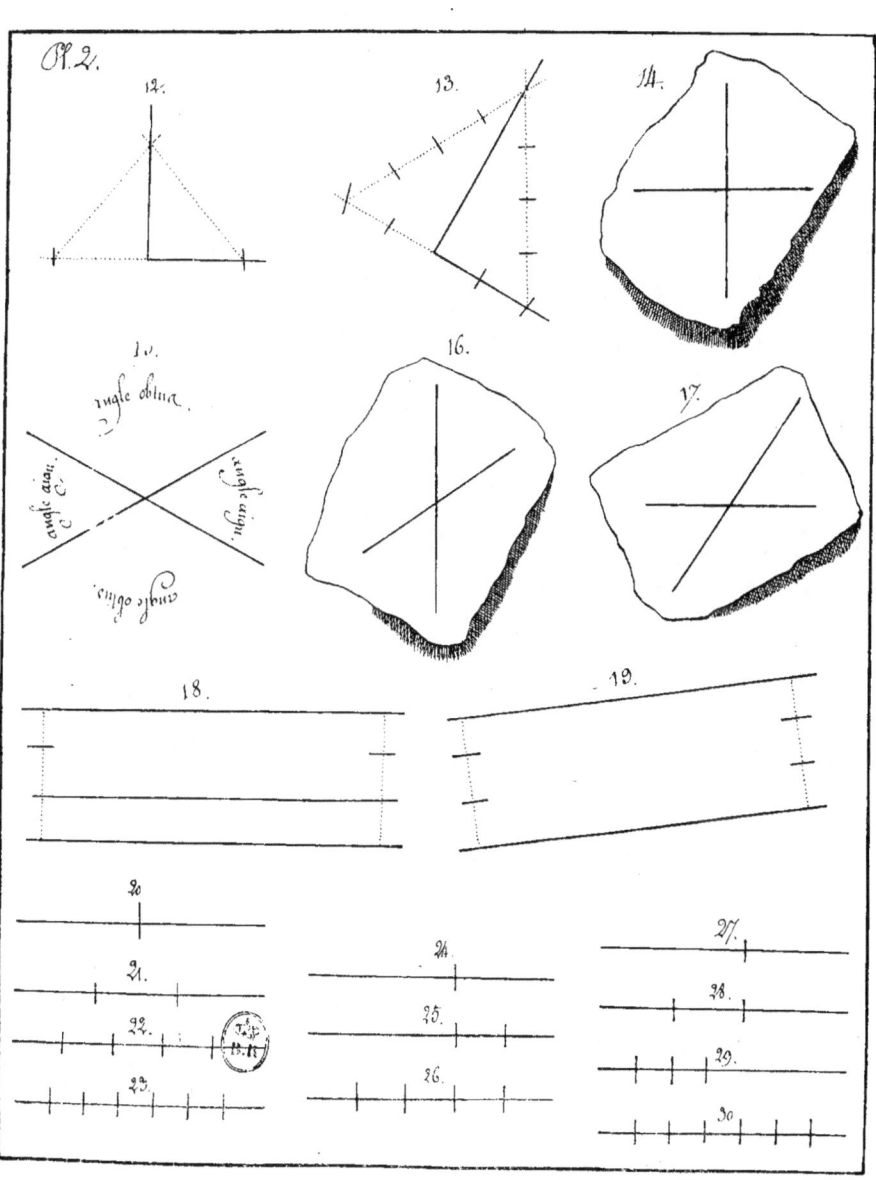

Partie Linéaire

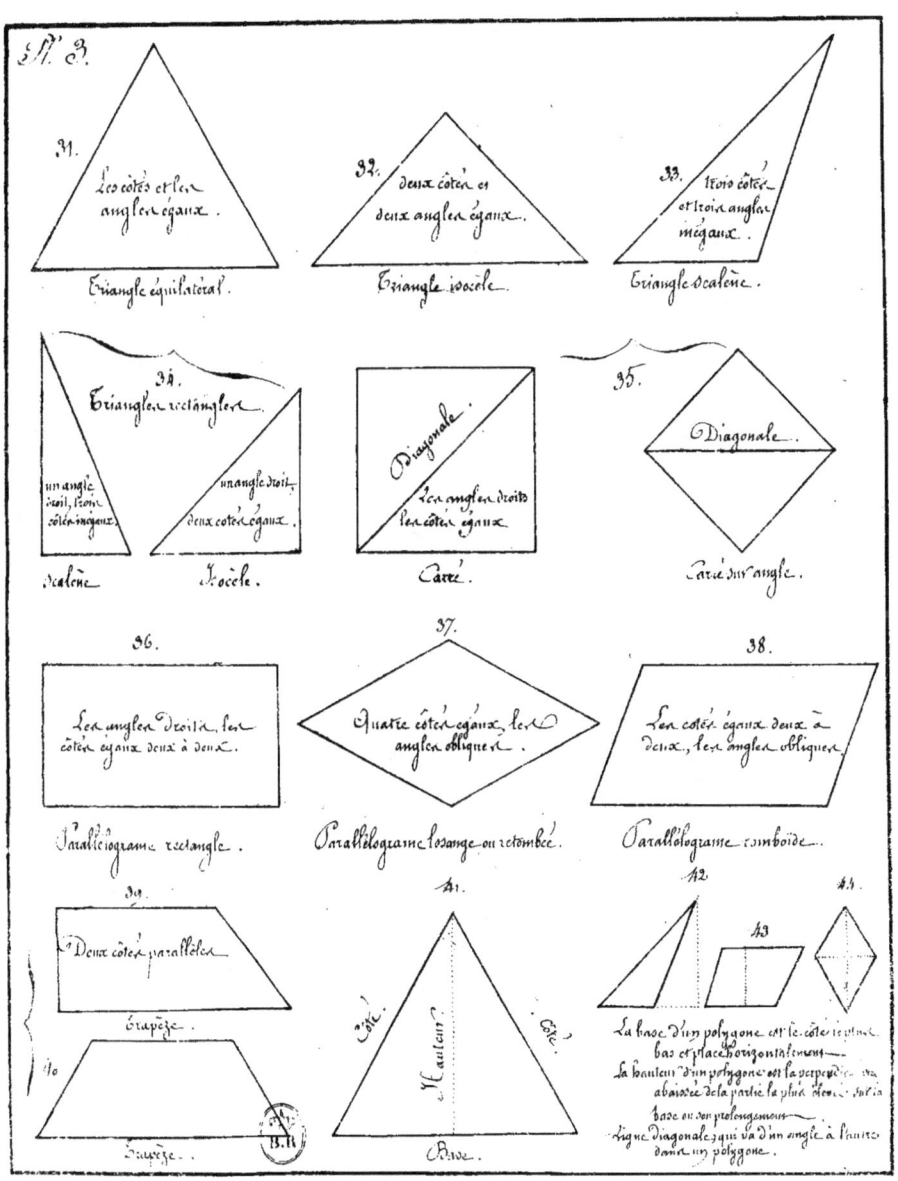

Partie Linéaire.

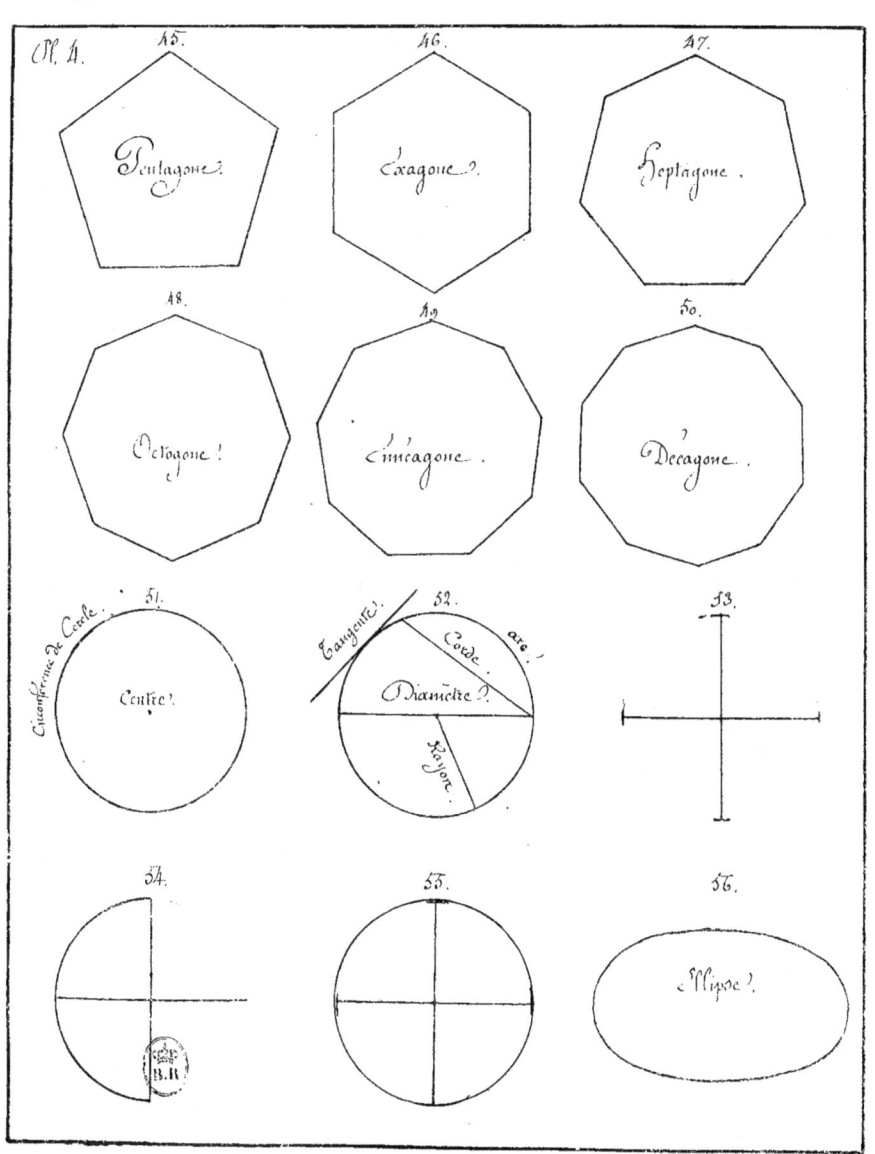

Partie Linéaire.

Pl. 5.

Ligne des .. Cheveux.

Diamètre
Ligne des ... Sourcils
Ligne du haut .. de l'oreille
Ligne des ... yeux

Ligne du Nez du bas de l'oreille

Ligne de la ... Bouche

Imp. lith. de E. R. Jarroux, rue Neuve f.^t Martin, 16.

Pl. 6.

Partie Linéaire.

- ligne des... Cheveux.
- Diamètre
- ligne des... Sourcils.
- ligne du front de l'oreille.
- ligne des... yeux.
- ligne du nez et du bas de l'oreille.
- ligne de... la Bouche.

Imp. lith. de J. R. Garson, rue Neuve St. Martin, 16.

PL.VII.

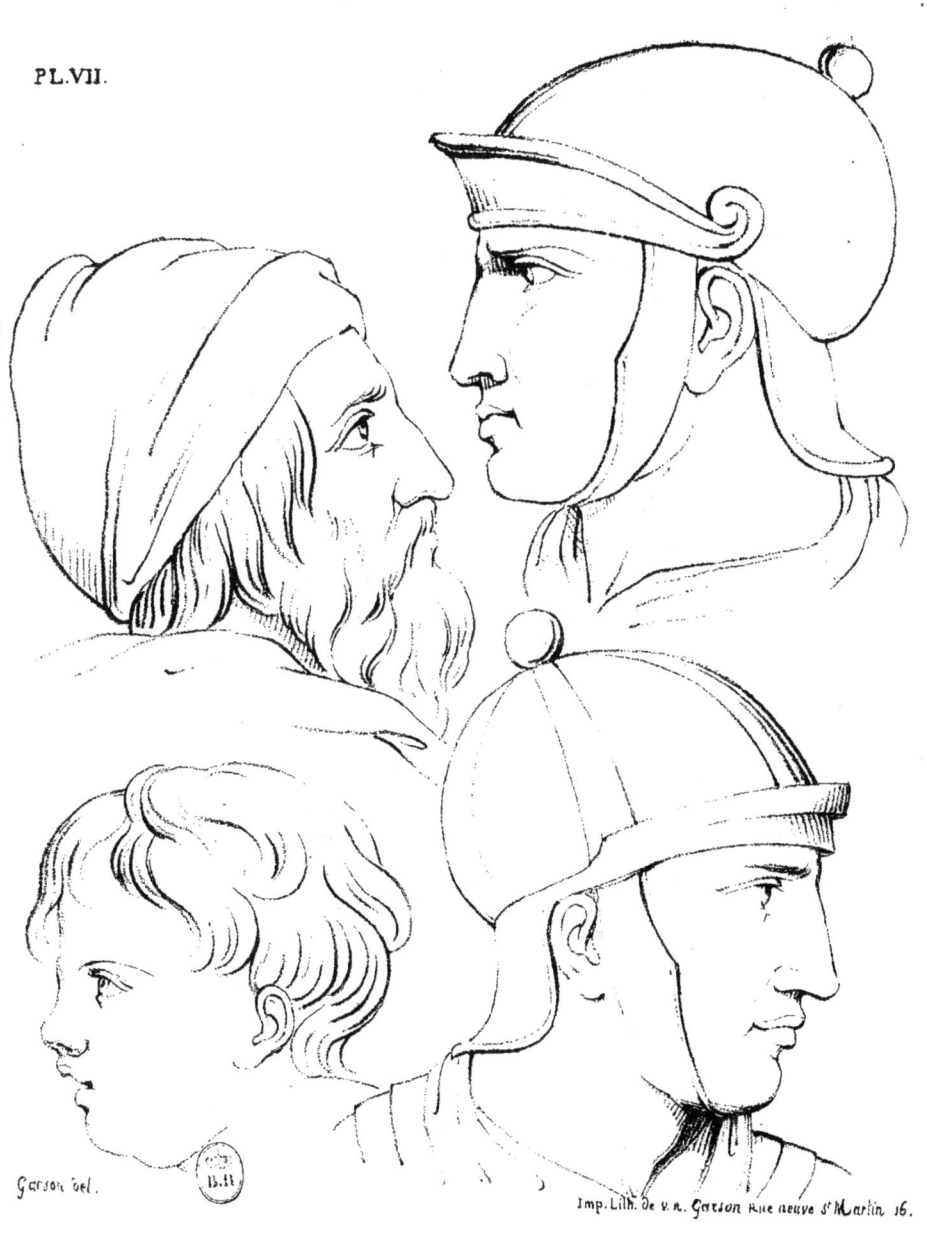

PL. VIII.

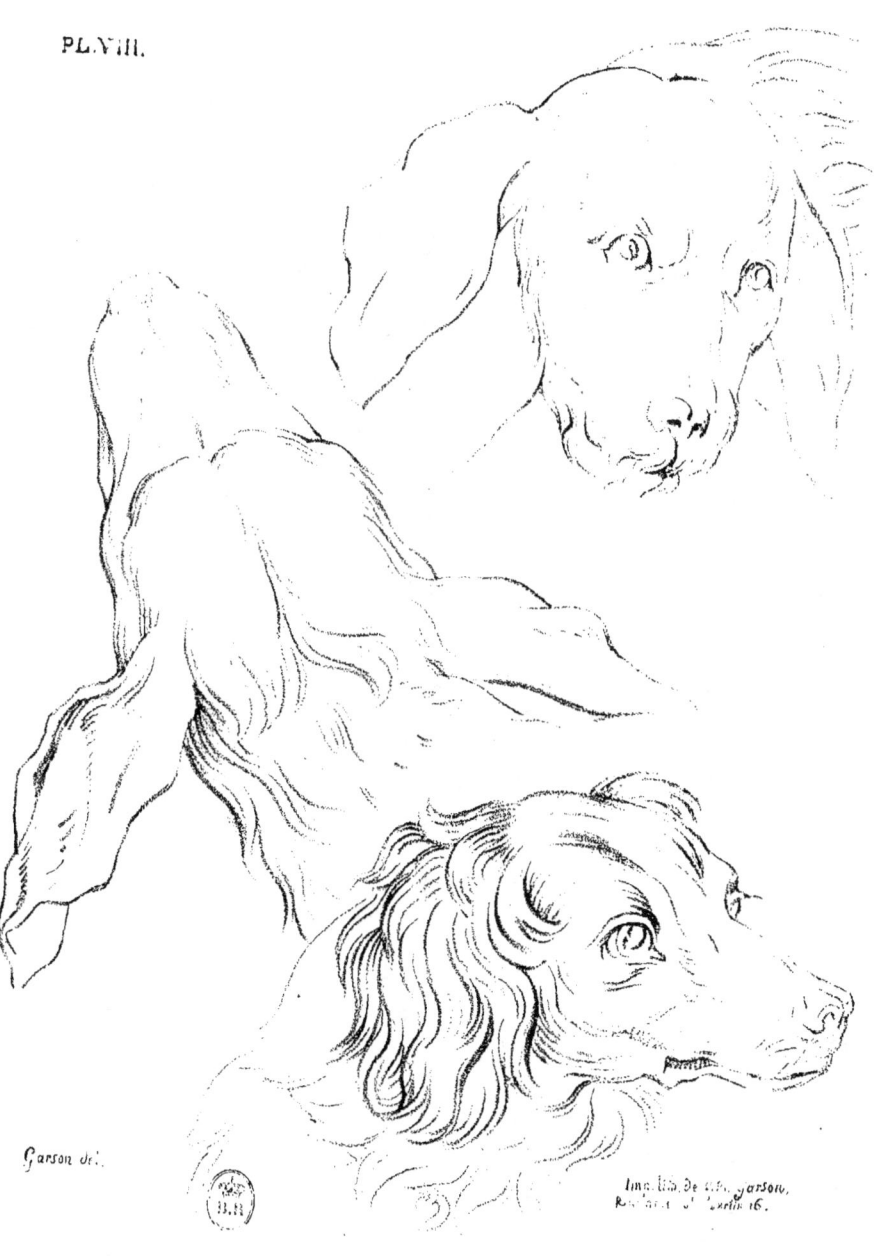

Garson del.

PL. IX.

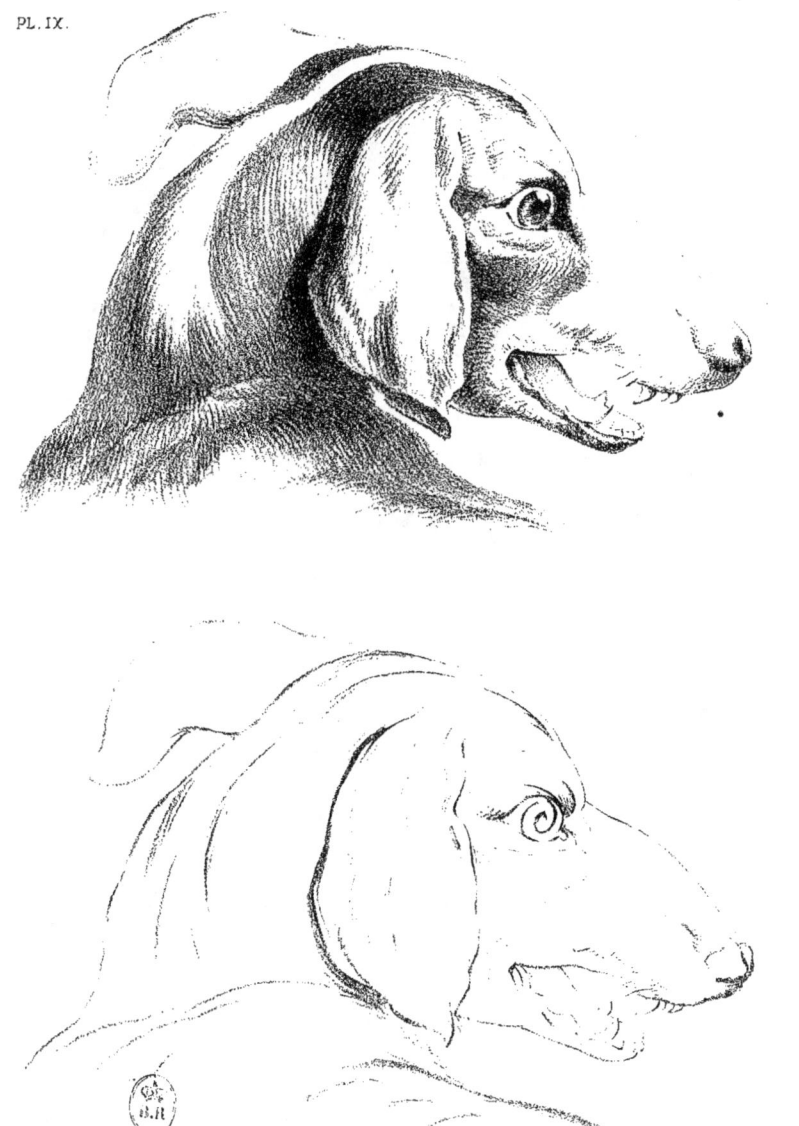

PL. X.

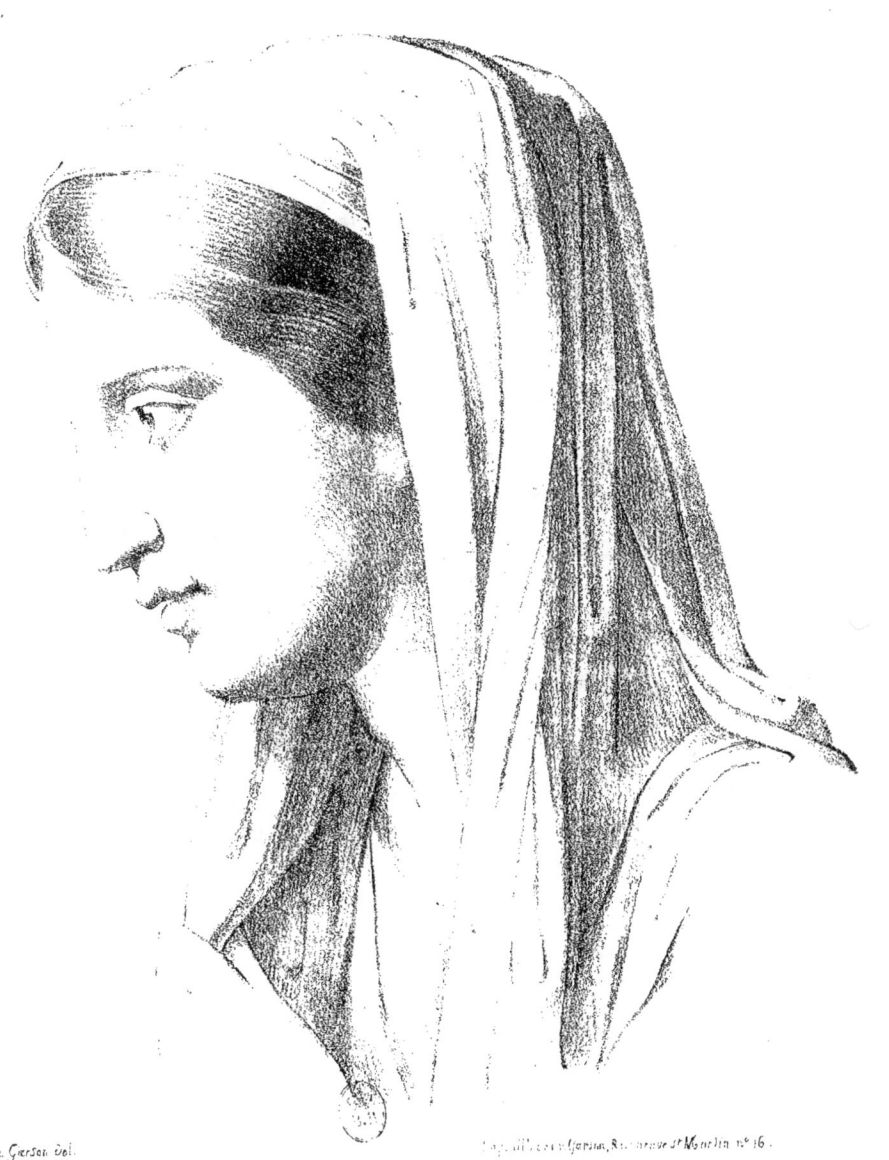

PL. XI.

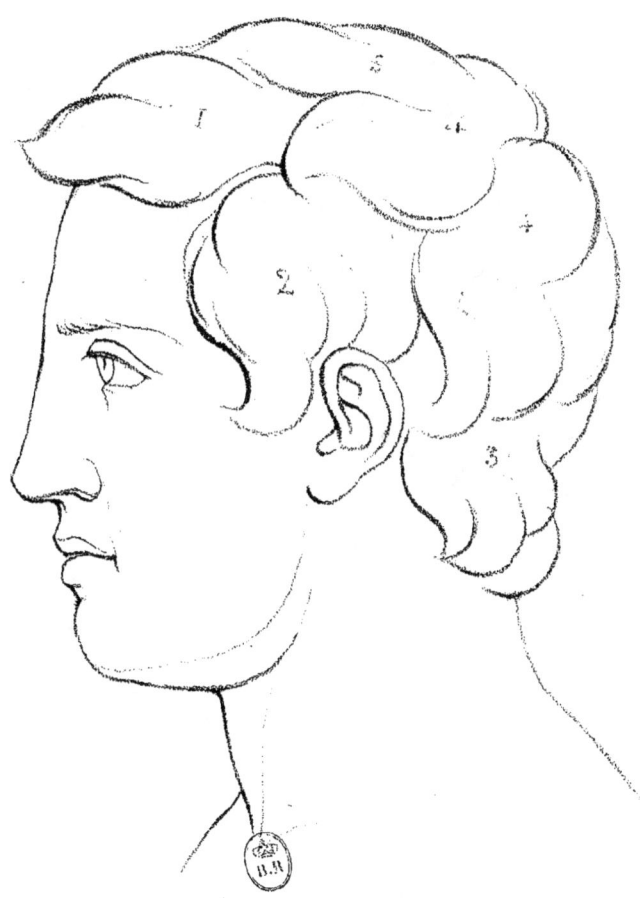

v.r Garson del.

Imp. lith. de v.r Garson, Rue neuve S.t Martin, 16.

PL XII.

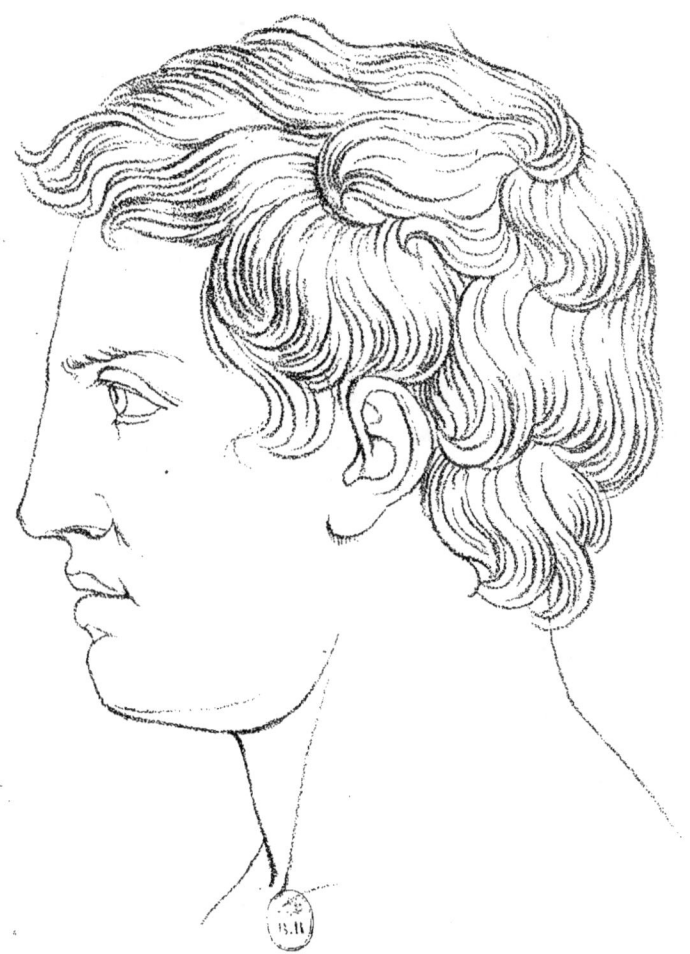

v. r. Garson del. Imp. lith. de v. r. Garson, rue Neuve St Martin, 16.

PL. XIII

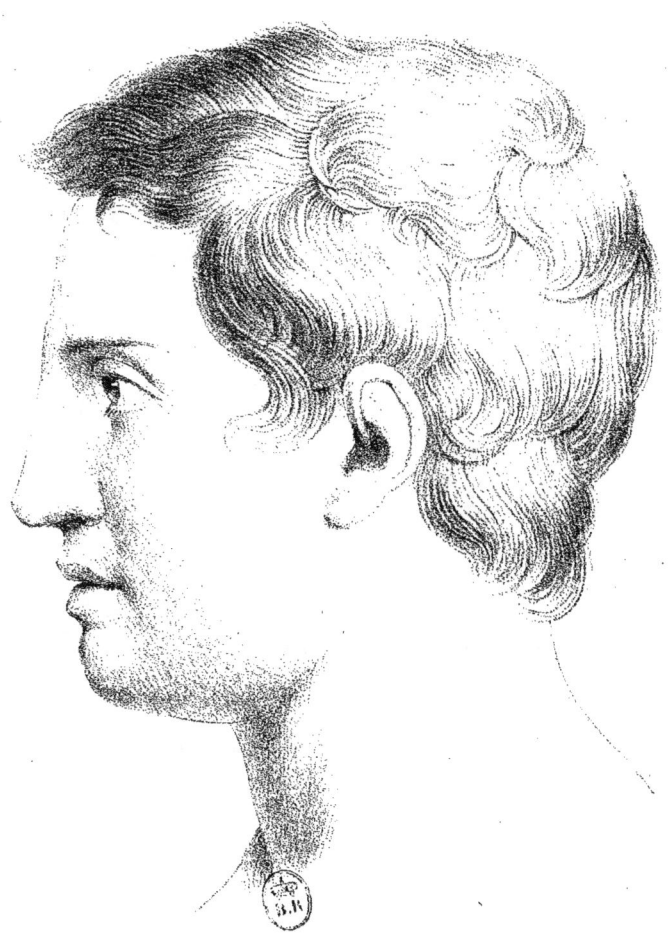

V. R. Cosson. del. Imp. lith. de c. n. Garson, Rue neuve St Martin, 16

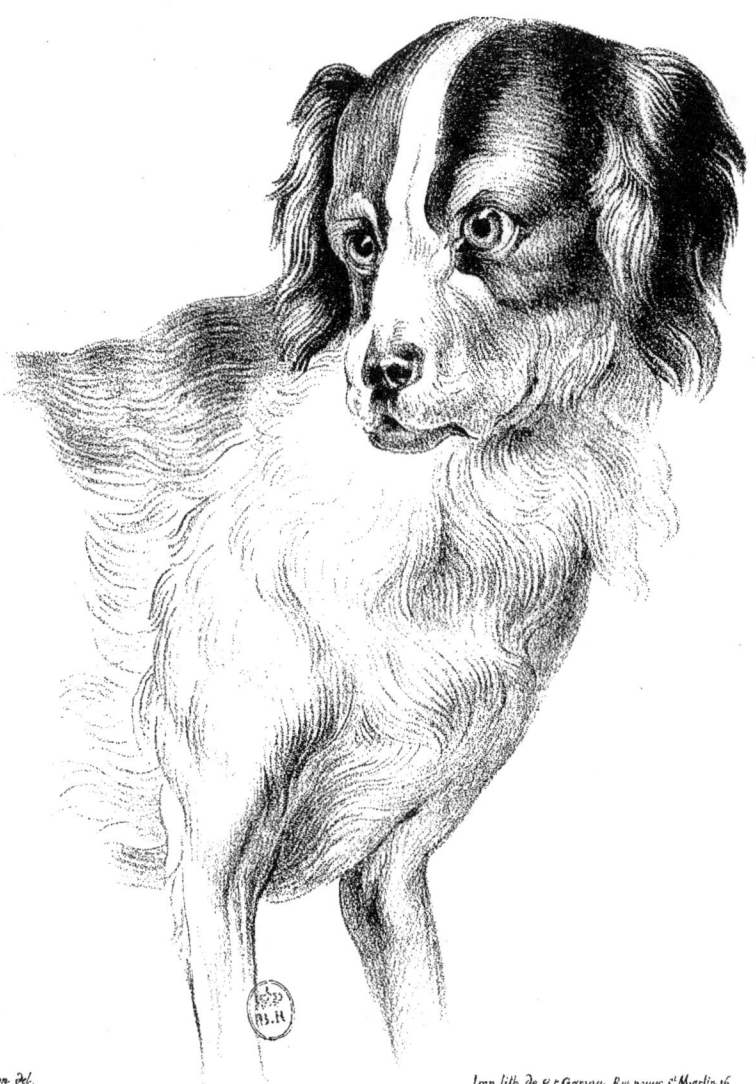

Imp. lith. de V.r Garson. Rue neuve s.t Martin, 16.

PL.XV.

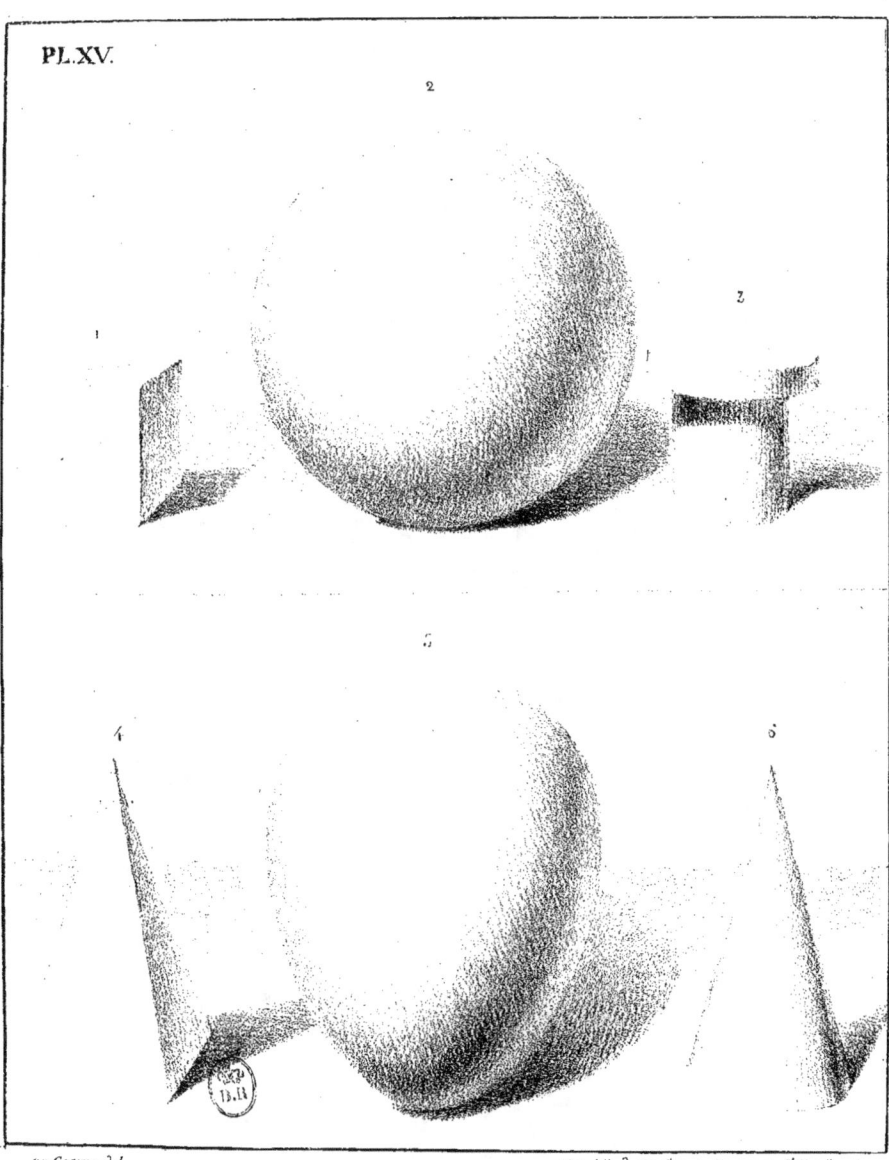

PL. XVI.

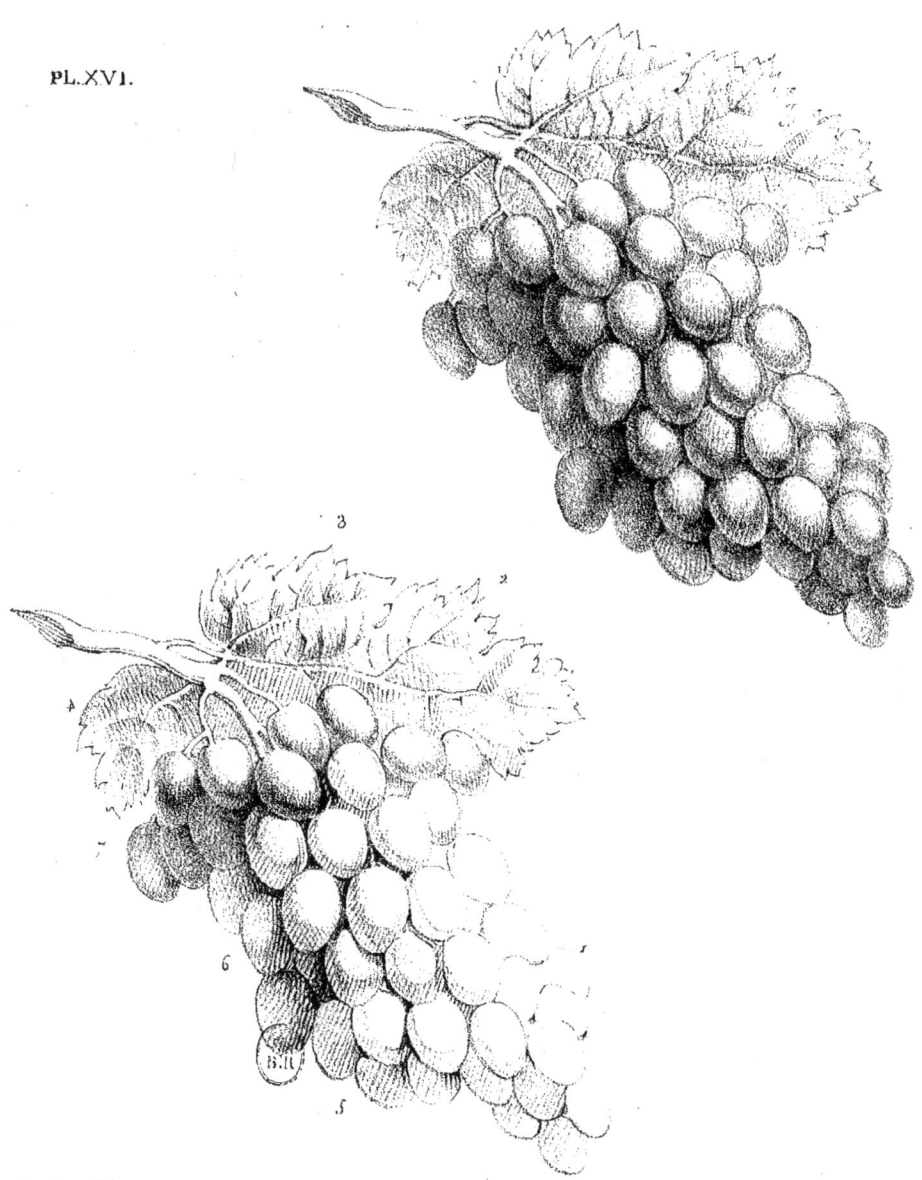

Pl. XVII.

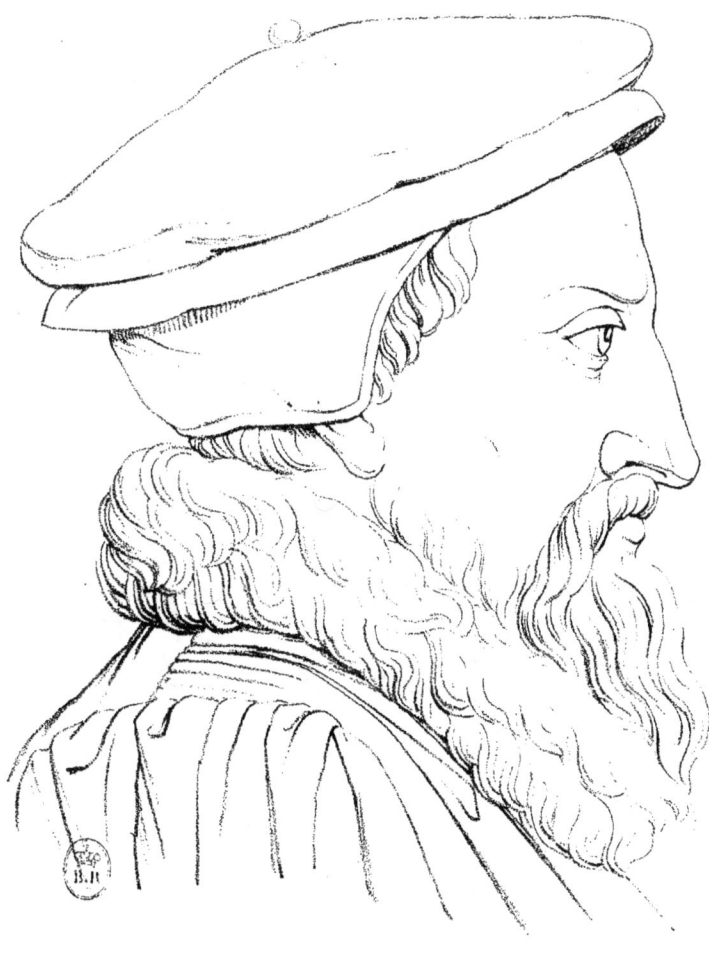

V.R. Garson del. Imp. lith. de V.A. Garson, rue neuve St Martin, 16.

PL. XVIII.

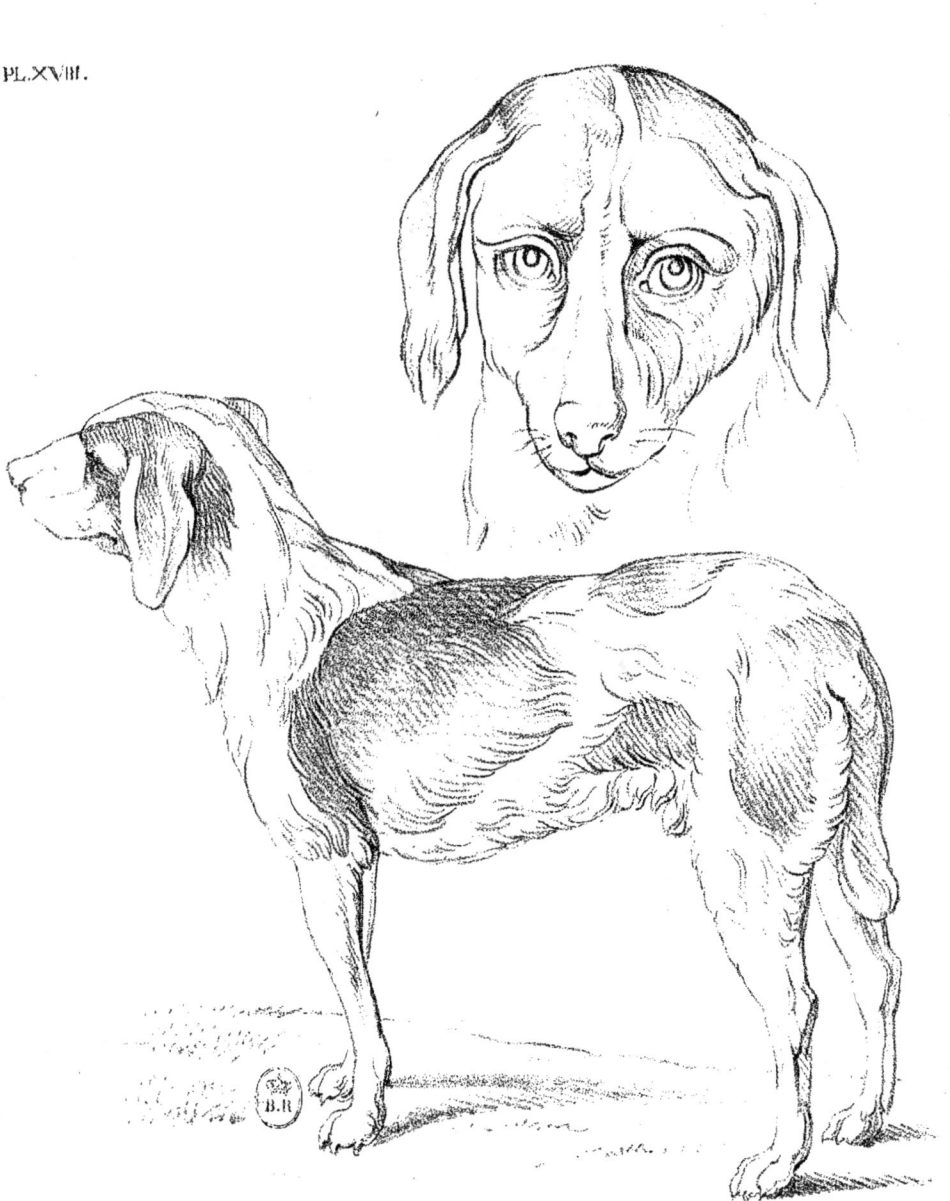

R. Garson del. Imp. lith. de V.ᵉᵉ Garson, rue Neuve St Martin, 16.

PL.XIX.

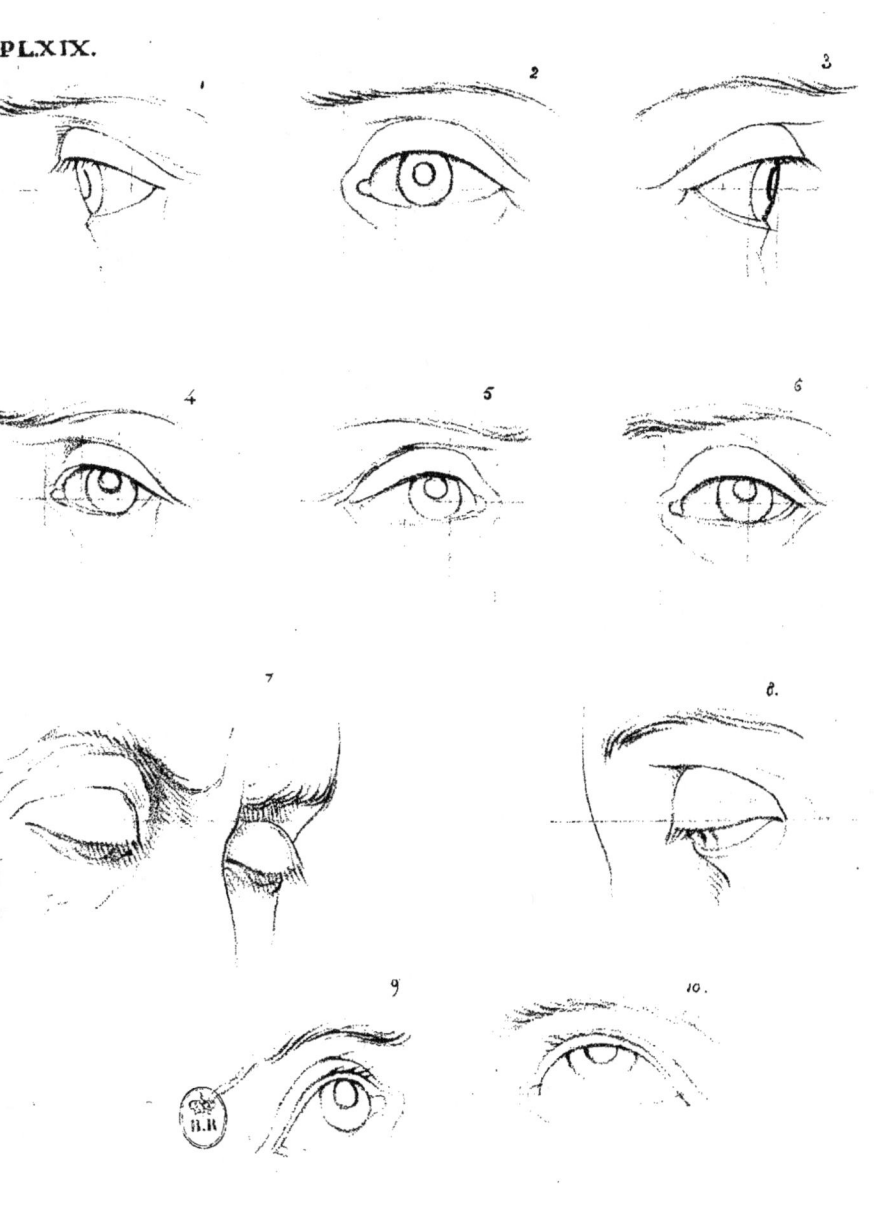

PL. XX.

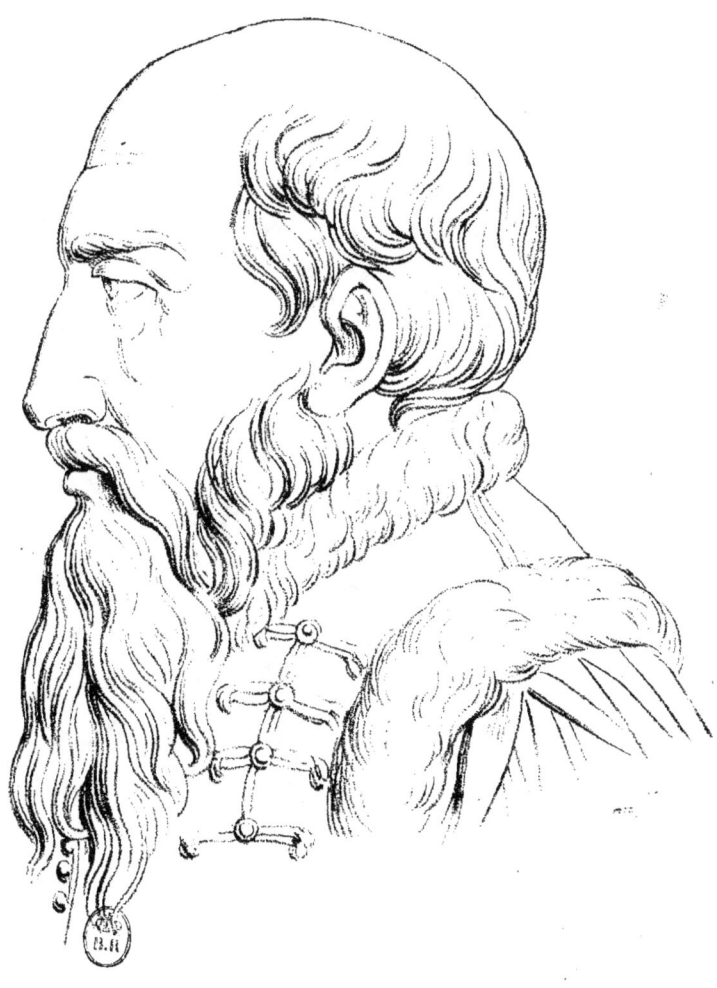

G. R. Garson del. Imp. lith. de G. r Garson, rue neuve s.t Martin, 16.

PL. XXI.

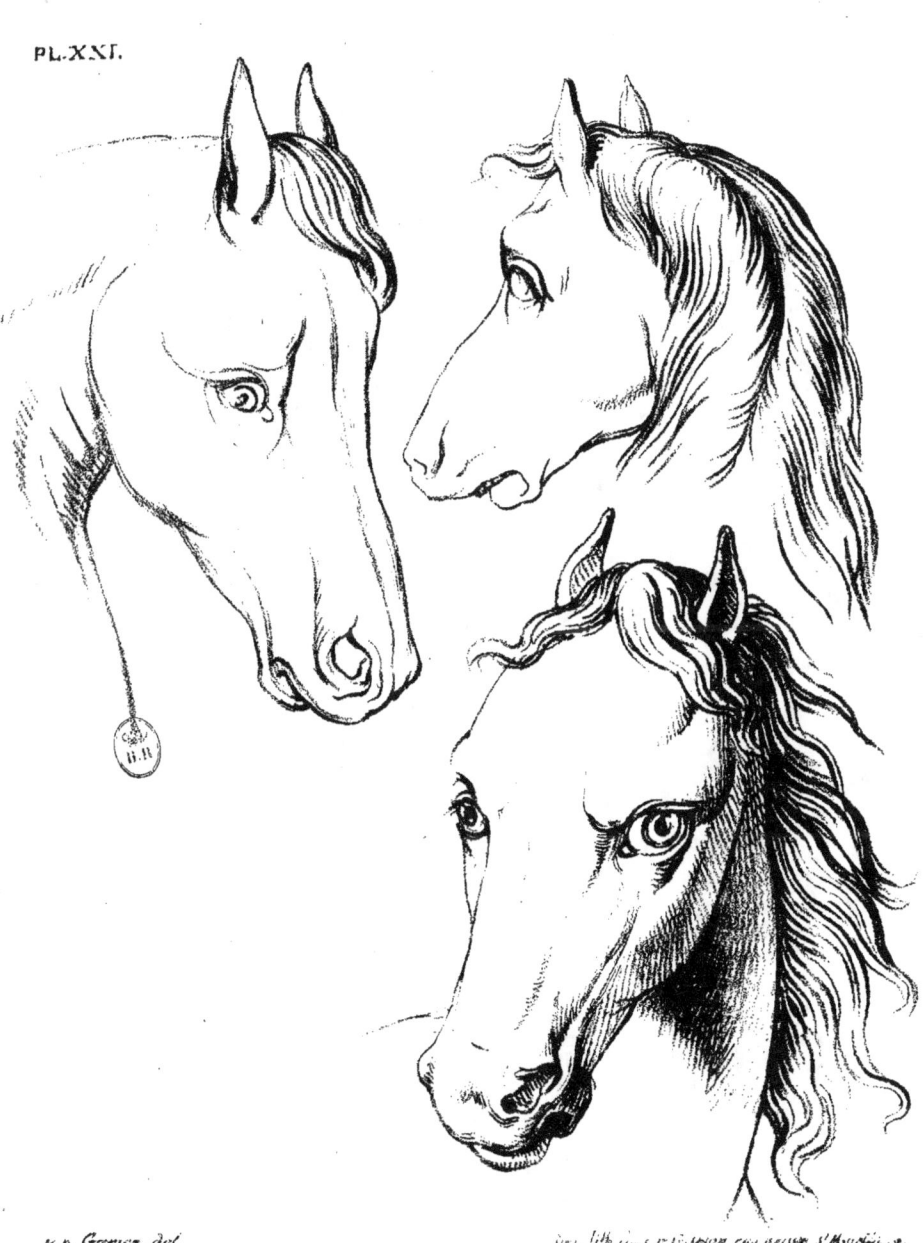

PL. XXII.

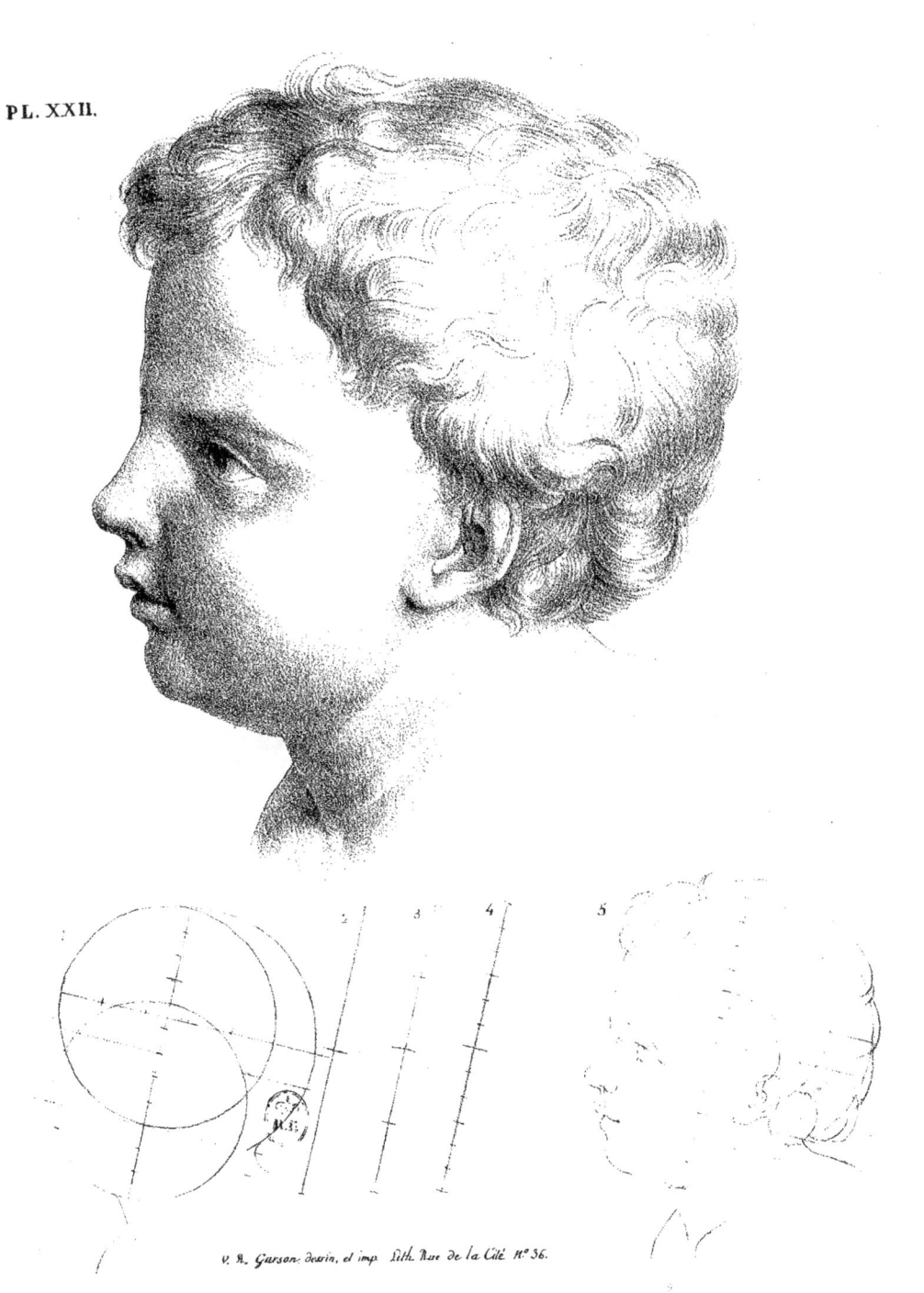

V. R. Garson desin. et imp. Lith. Rue de la Cité n° 36.

PL. XXIII.

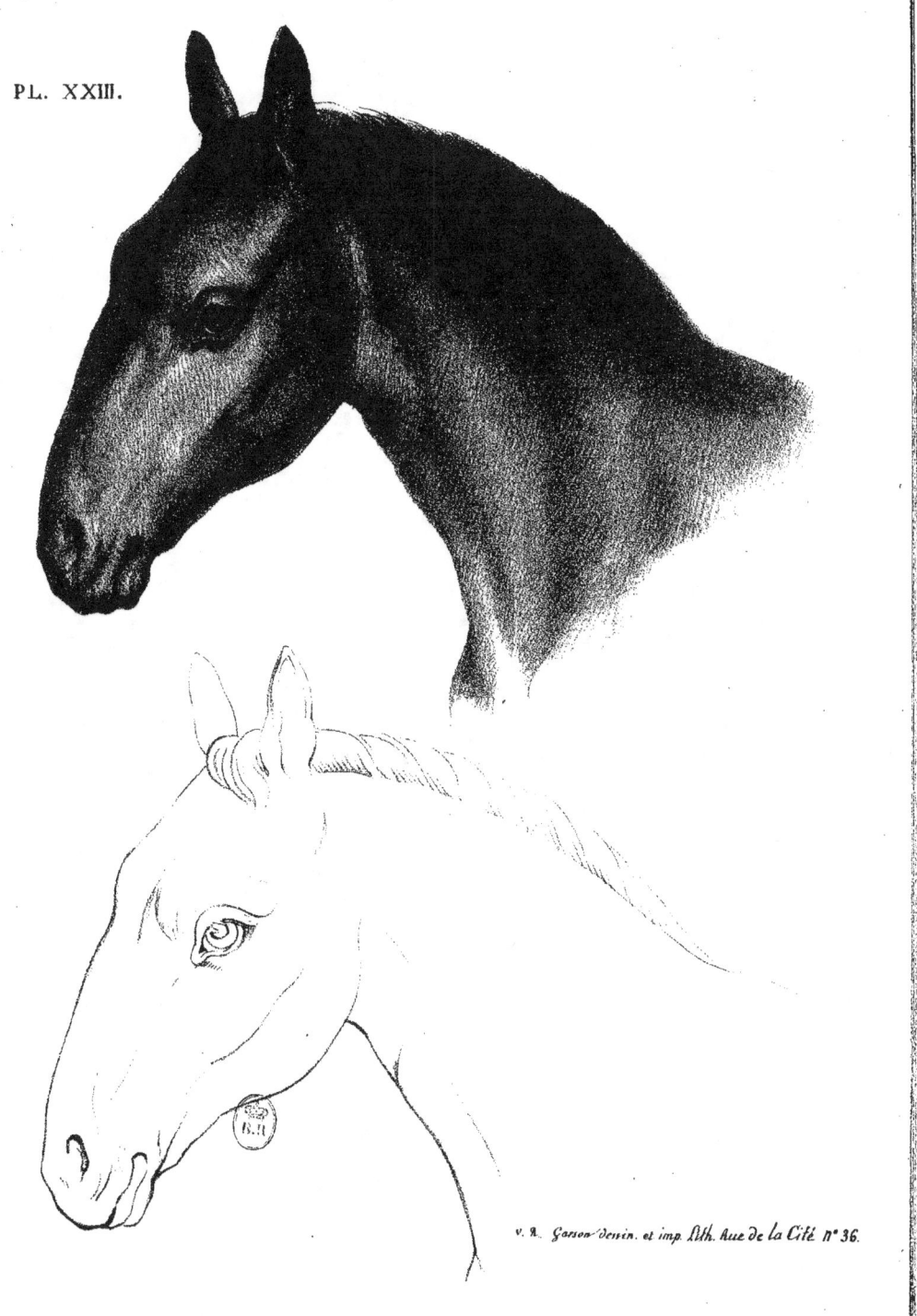

v. R. Garson desin. et imp. Lith. Rue de la Cité n° 36.

LXXIV.

Garson del.

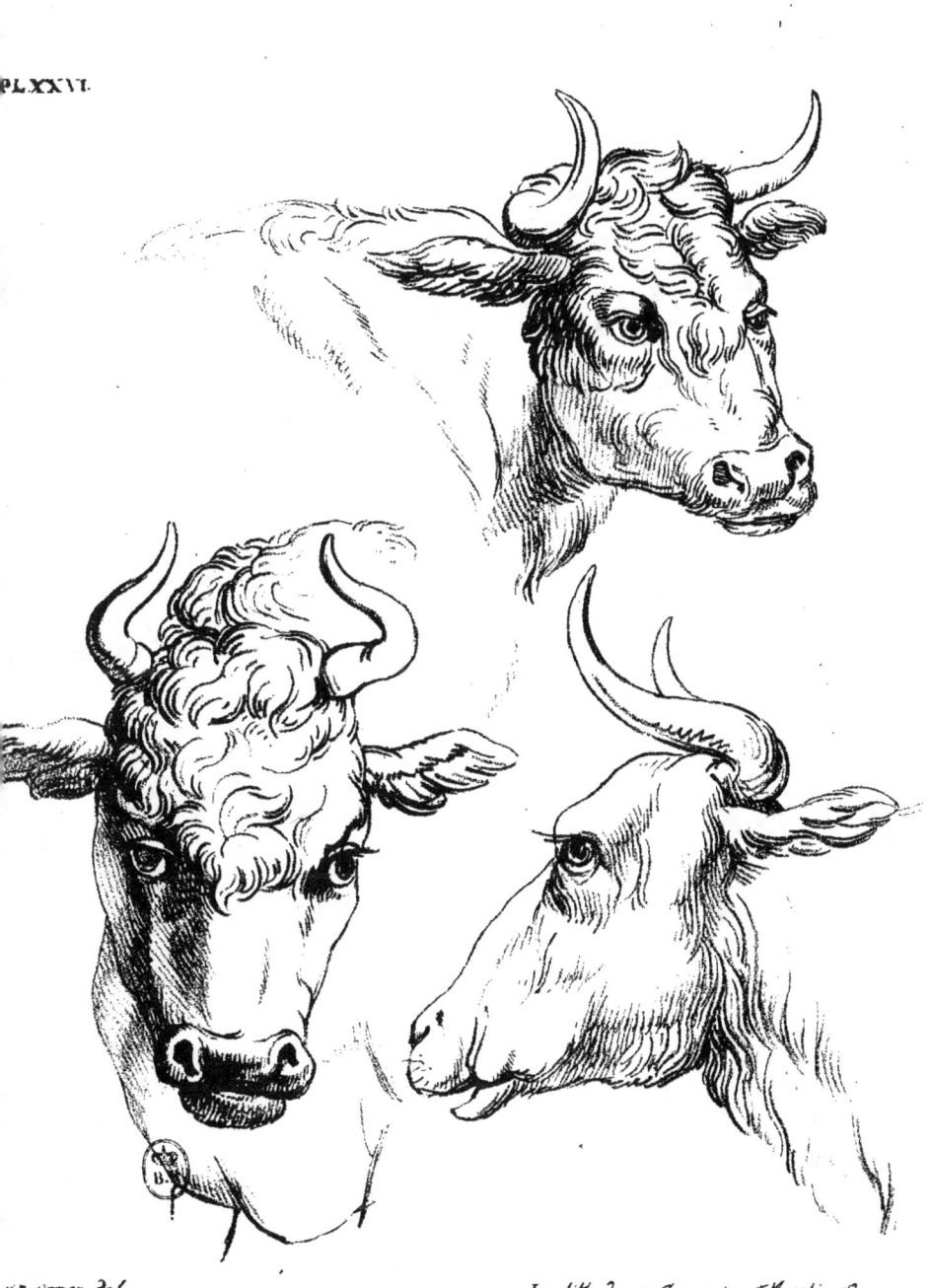

PL. XXVII.

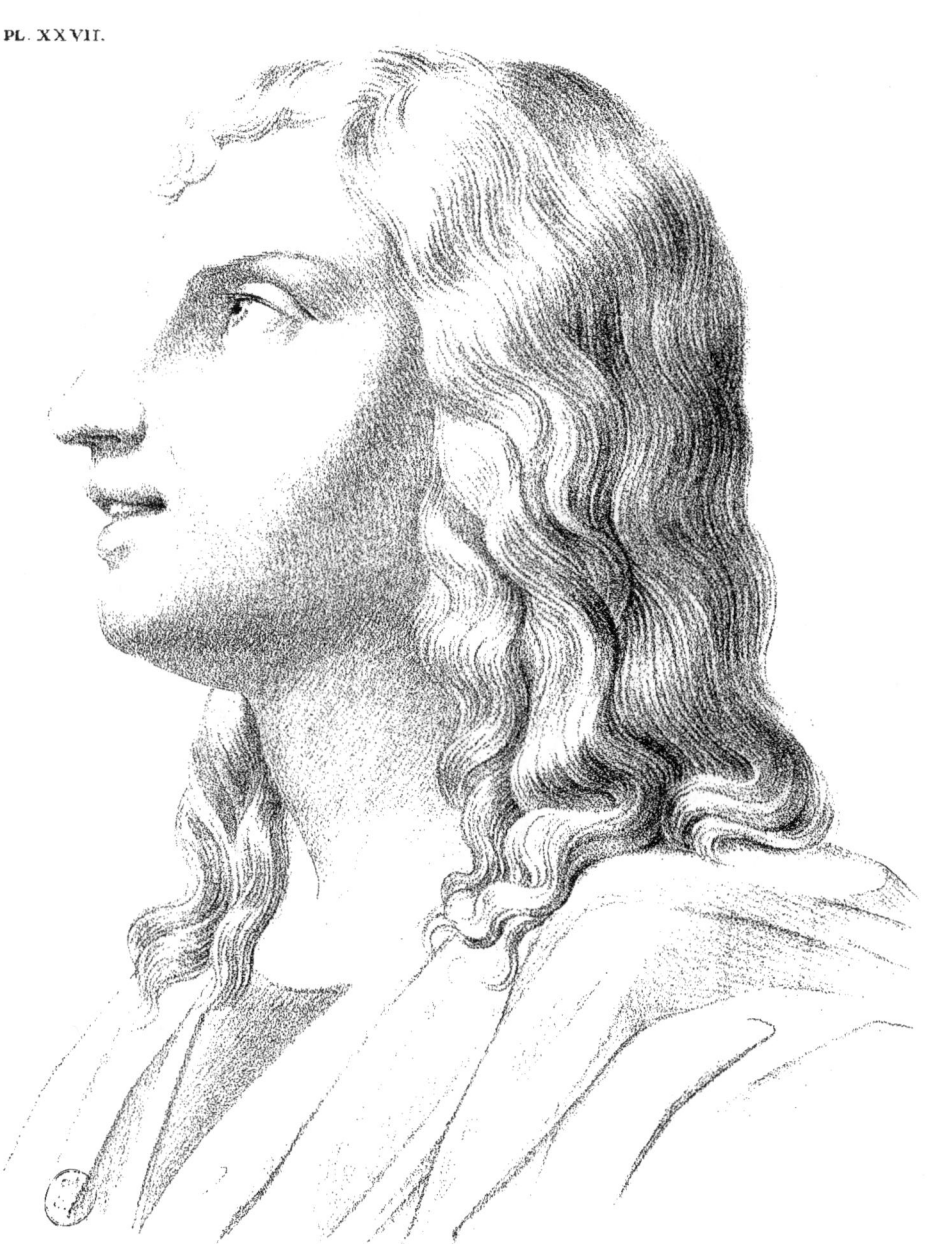

PL. XXVIII.

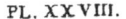

H.R. Gacon dessin. & imp.Lith Rue de la Cité, 36.

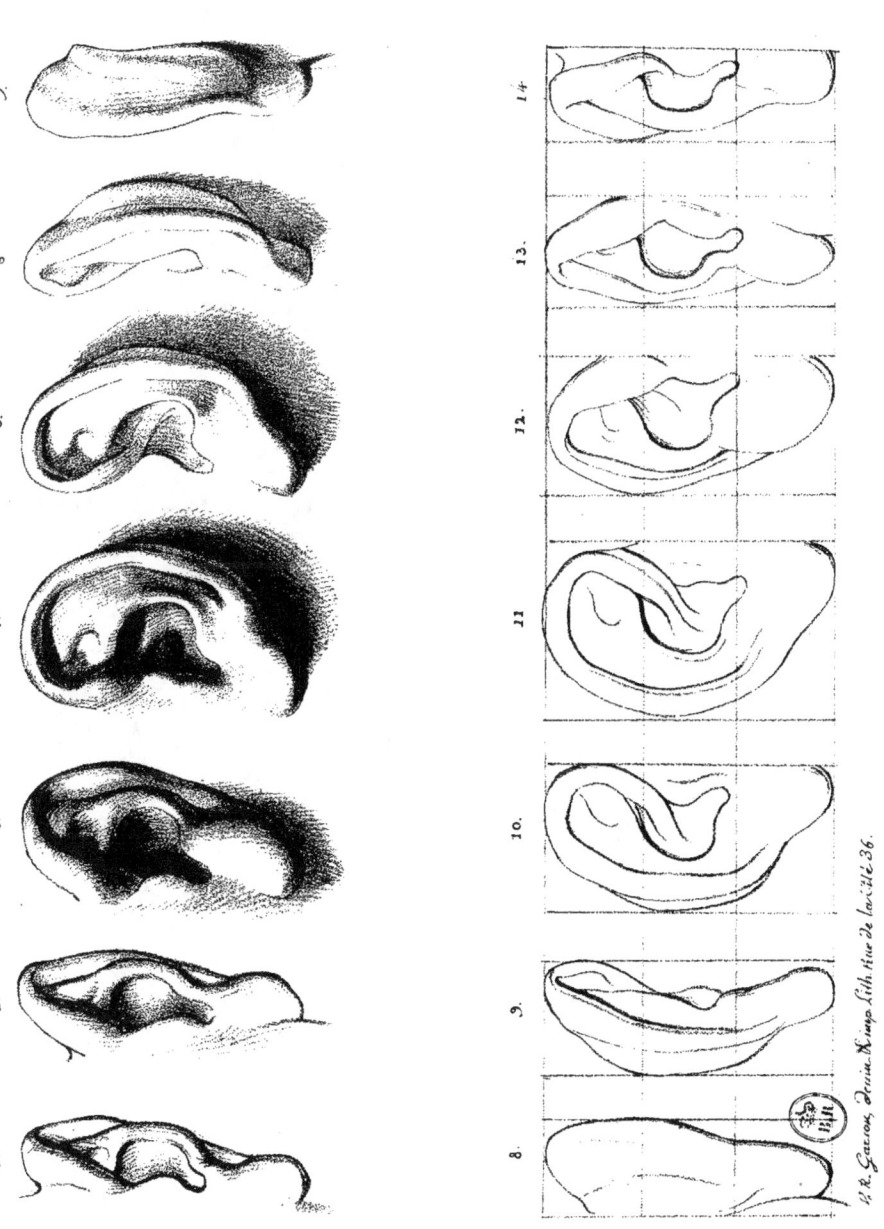

PL. XXX.

v. n. Gauon, dessin, & imp. Lith. Rue de la Cité, 36.

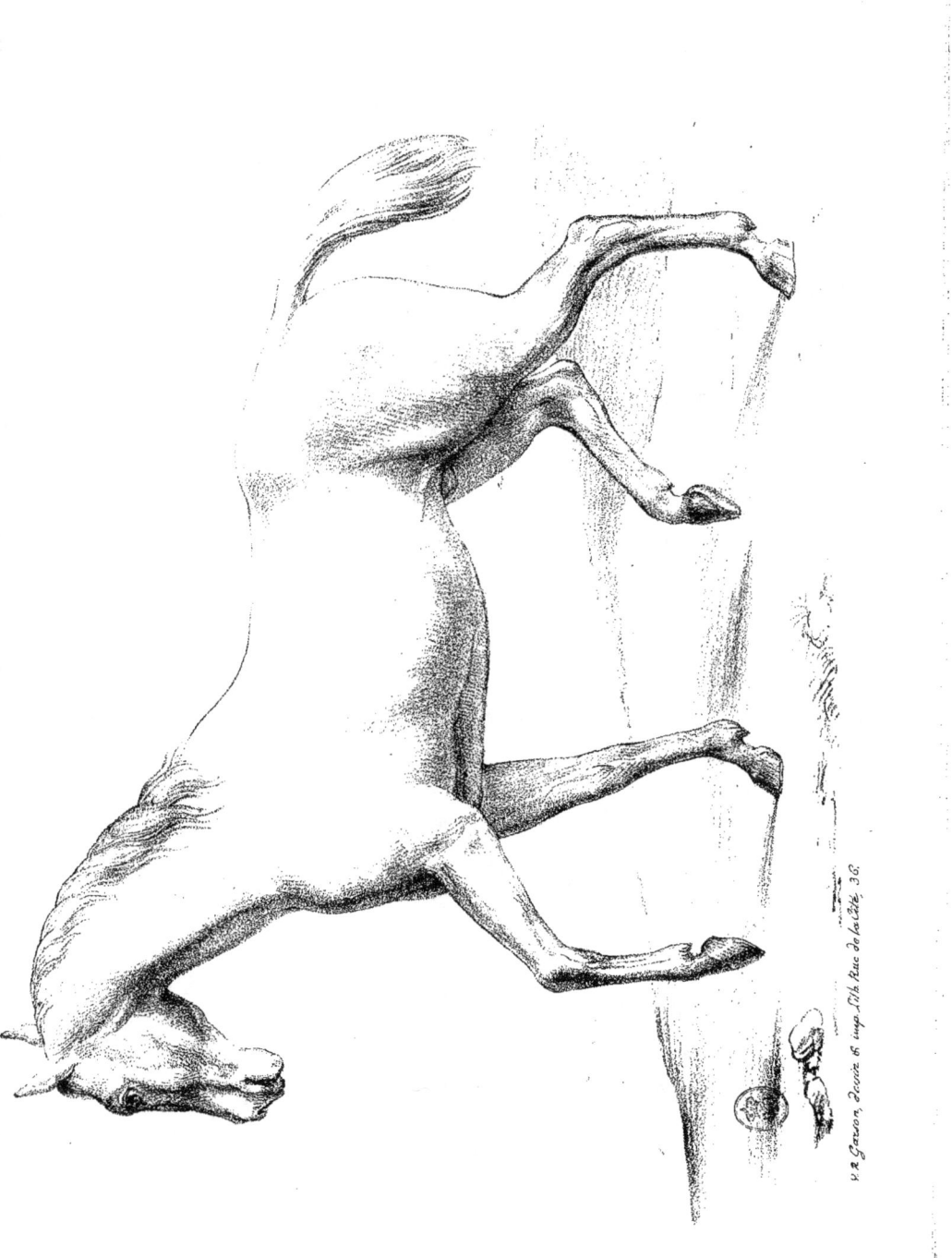

PL. XXXII.

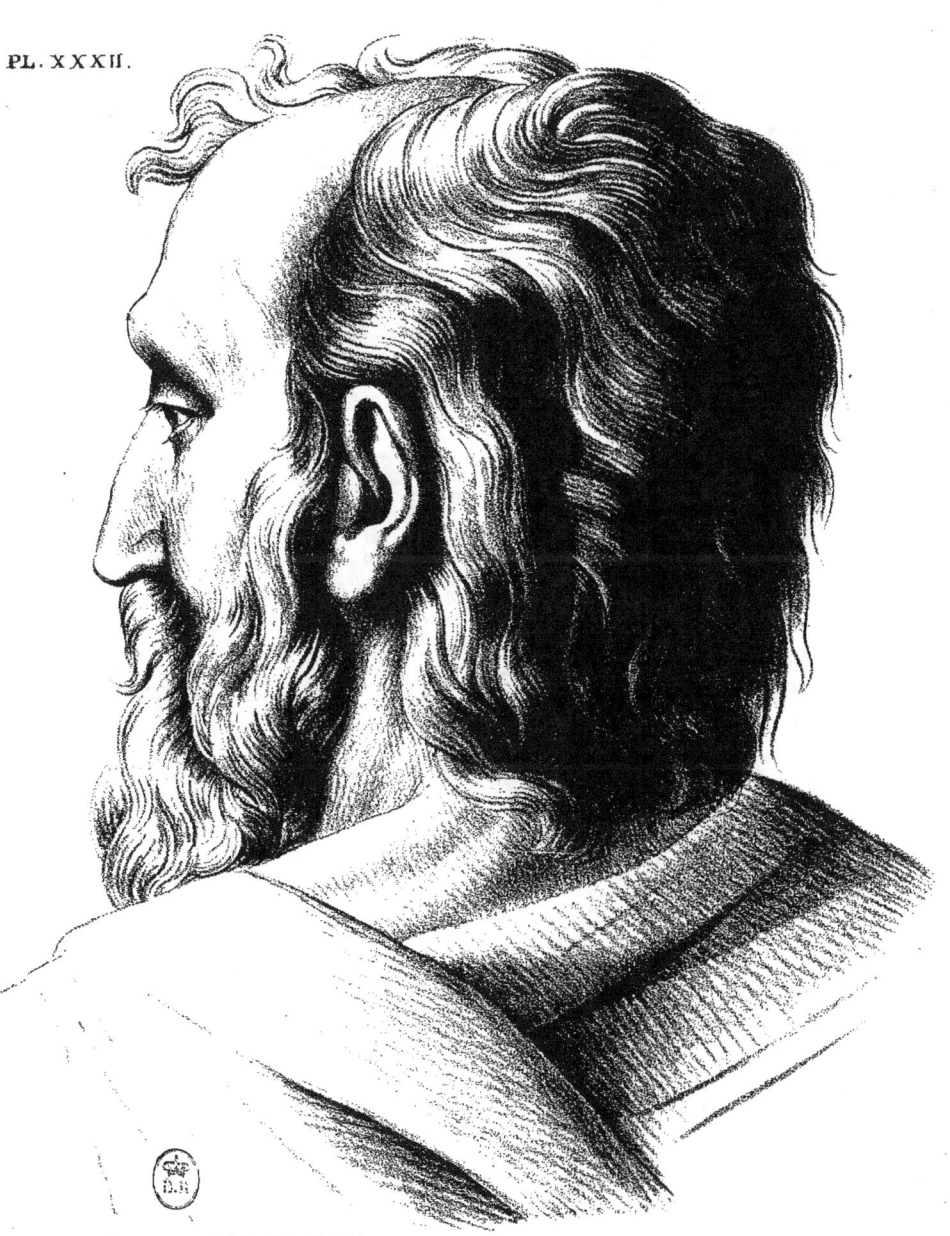

V. R. Gasson, dessin. Imp. Lith. Rue de la Cité 36.

PL. XXXIII.

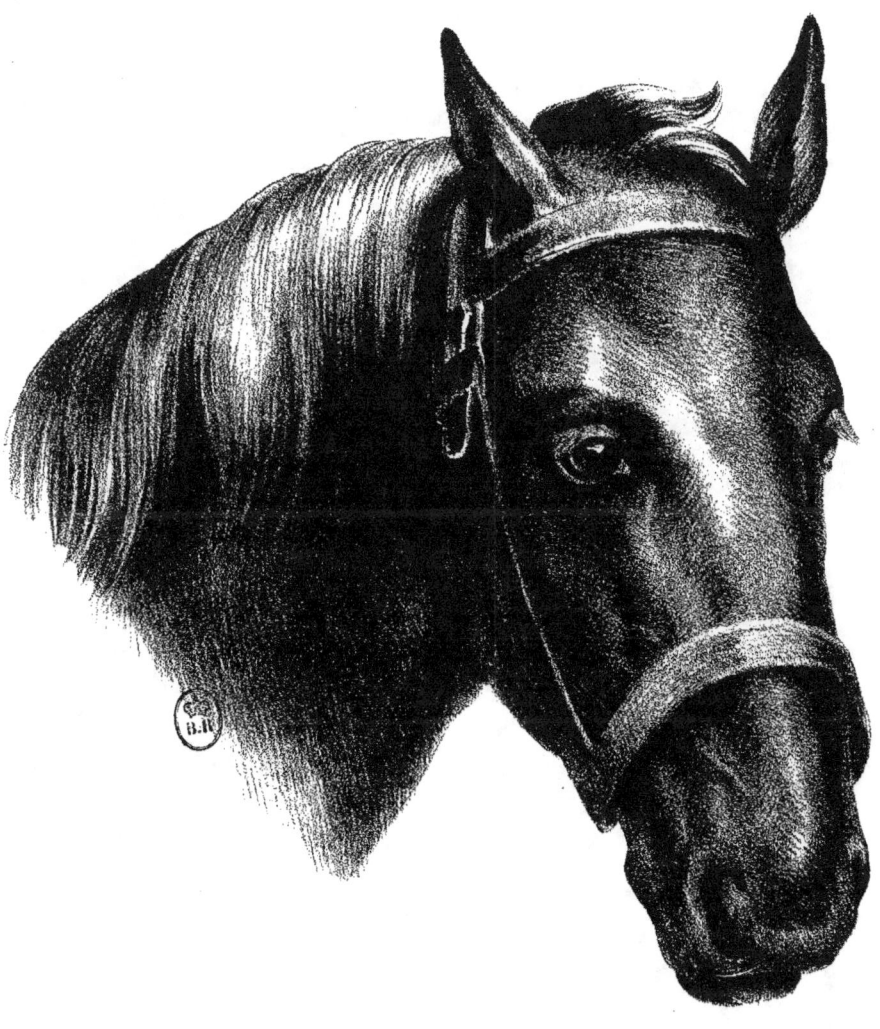

V.M. Garson, dessine & imp. Lith. Rue de la Cité 36.

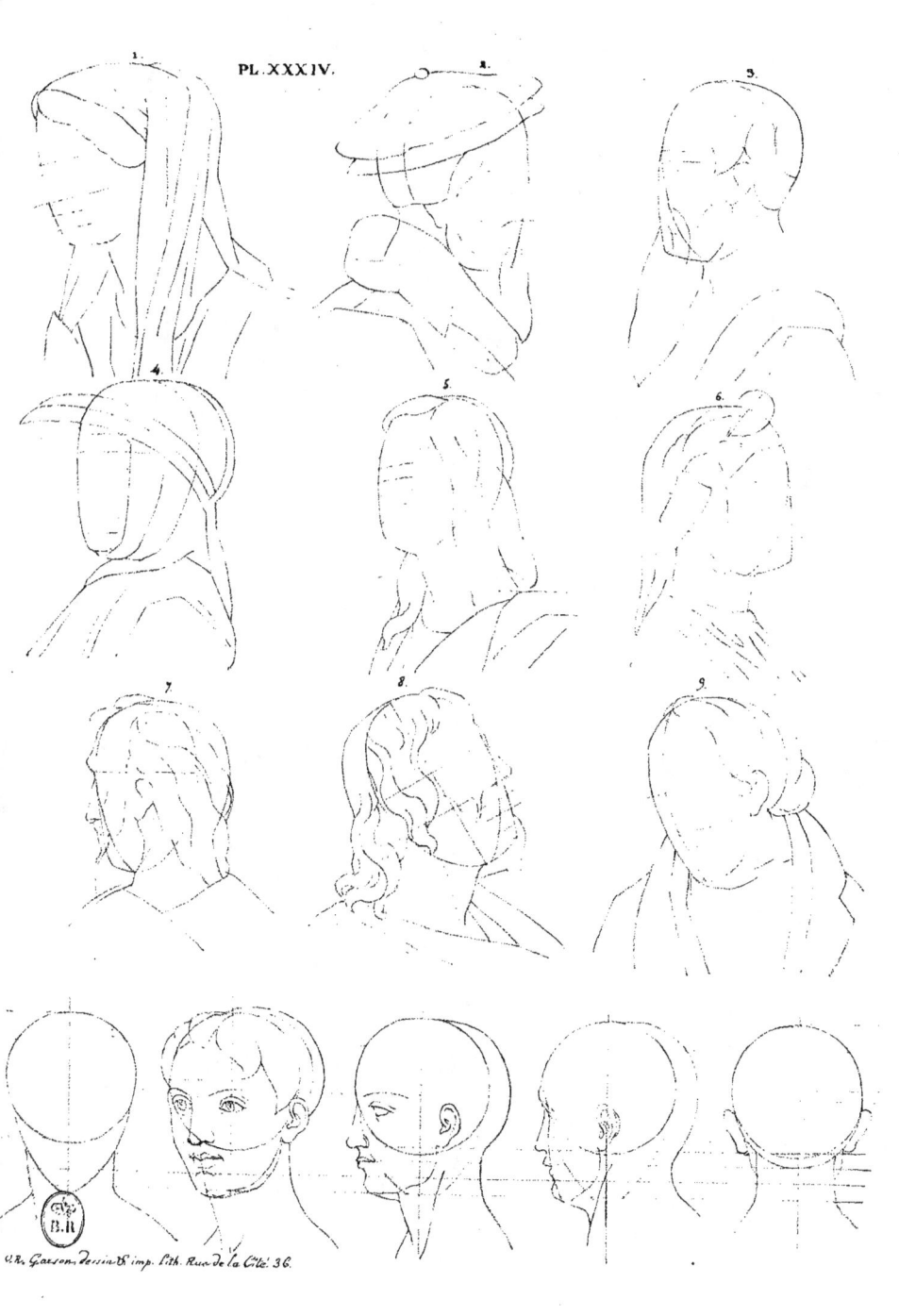

PL. XXXV.

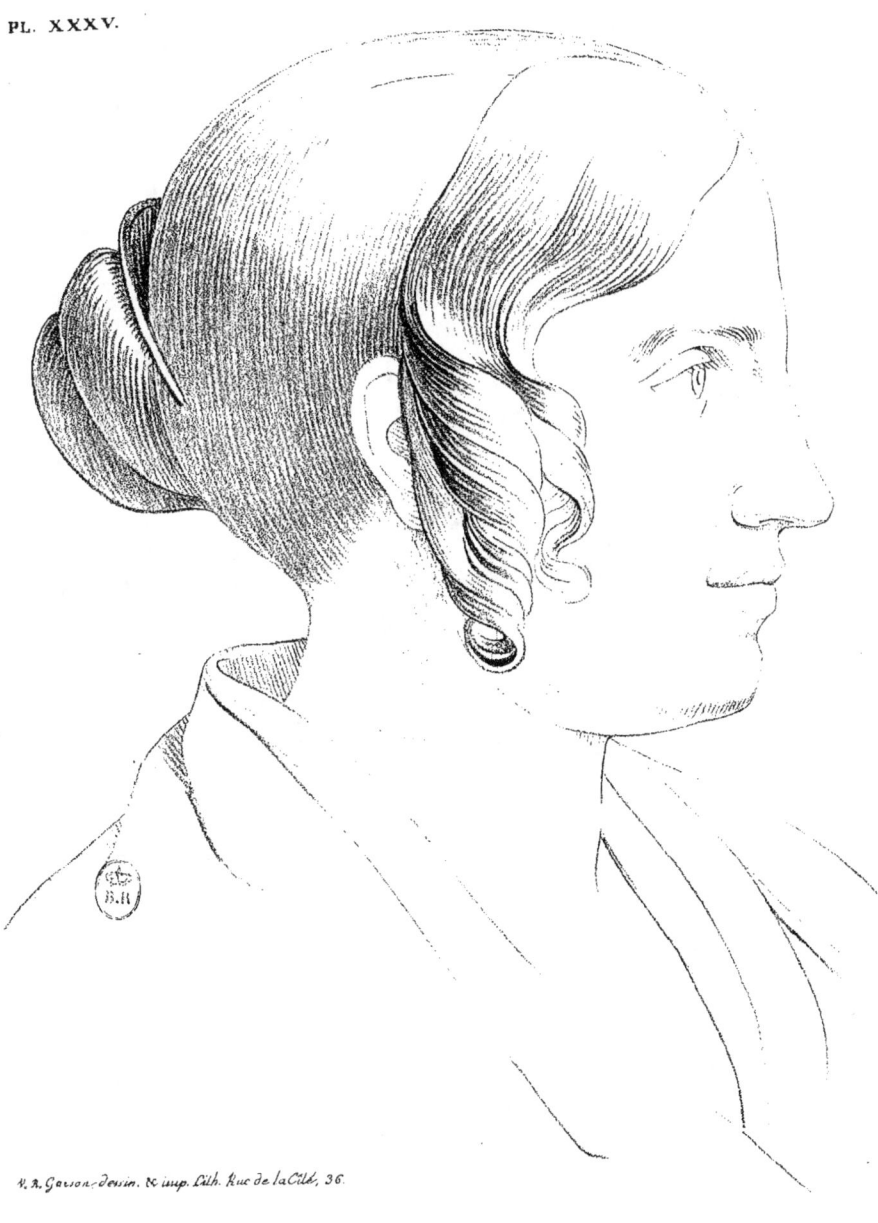

V. R. Gorson-dessin. & imp. Lith. Rue de la Cité, 36.

XXXVI.

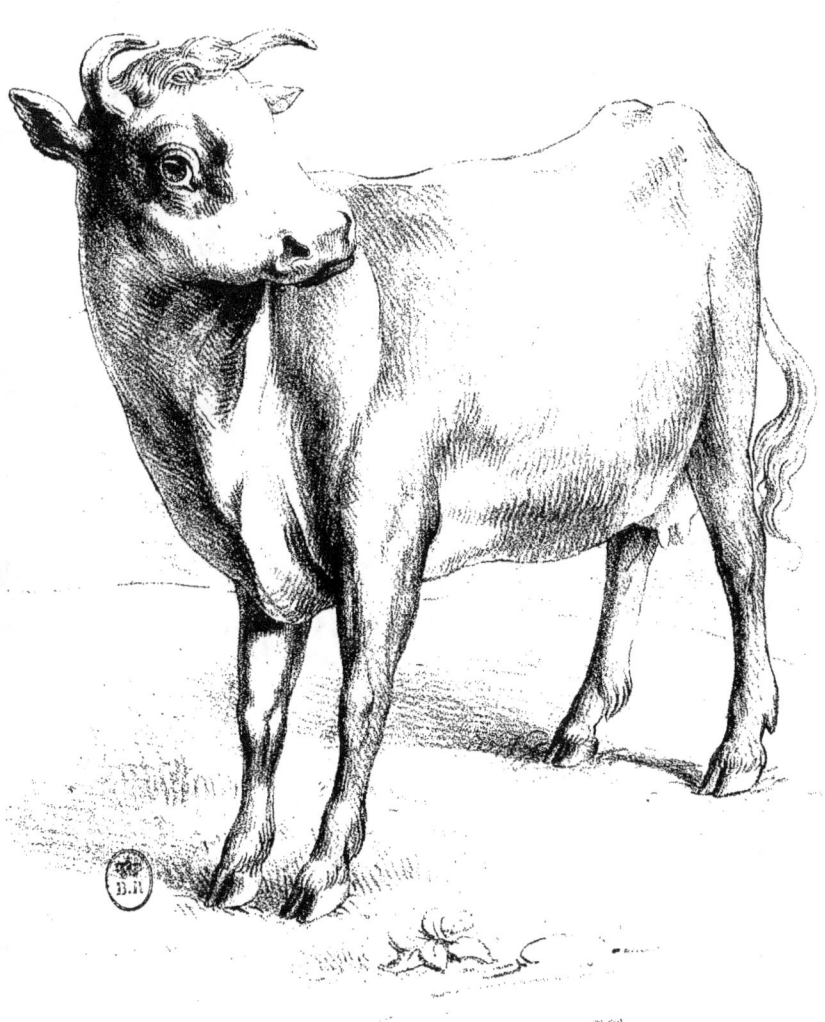

PL. XXXVII.

v. R. Garson, dessin. L'imp. Lith. Rue de la Cité 36.

PL. XXXVIII.

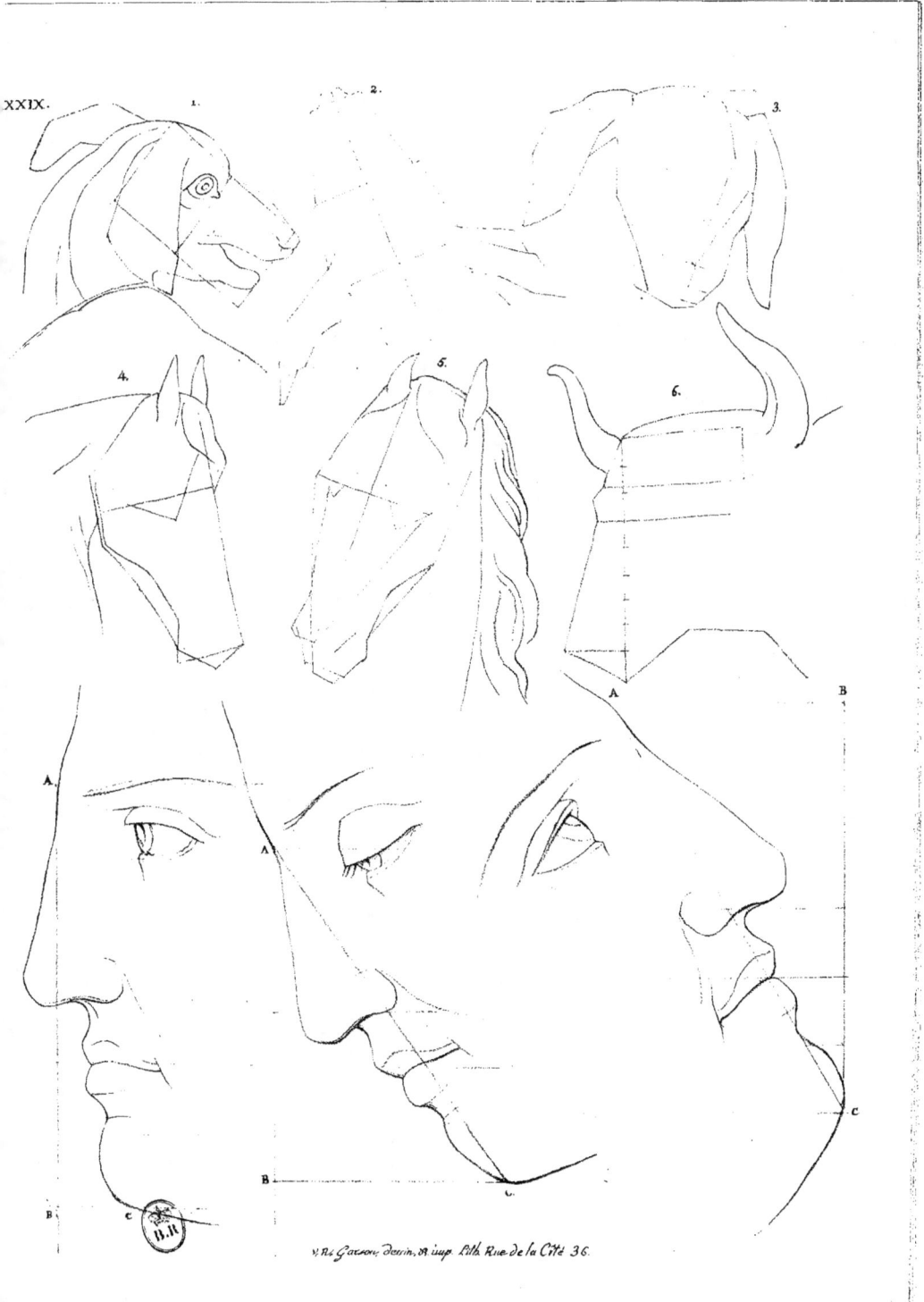

PL. XL.

PL. XLI.

4, R, Garon, Dessin, 85 imp. lith. Rue de la Cité, 96.

PL. XLII.

PL. XLIII.

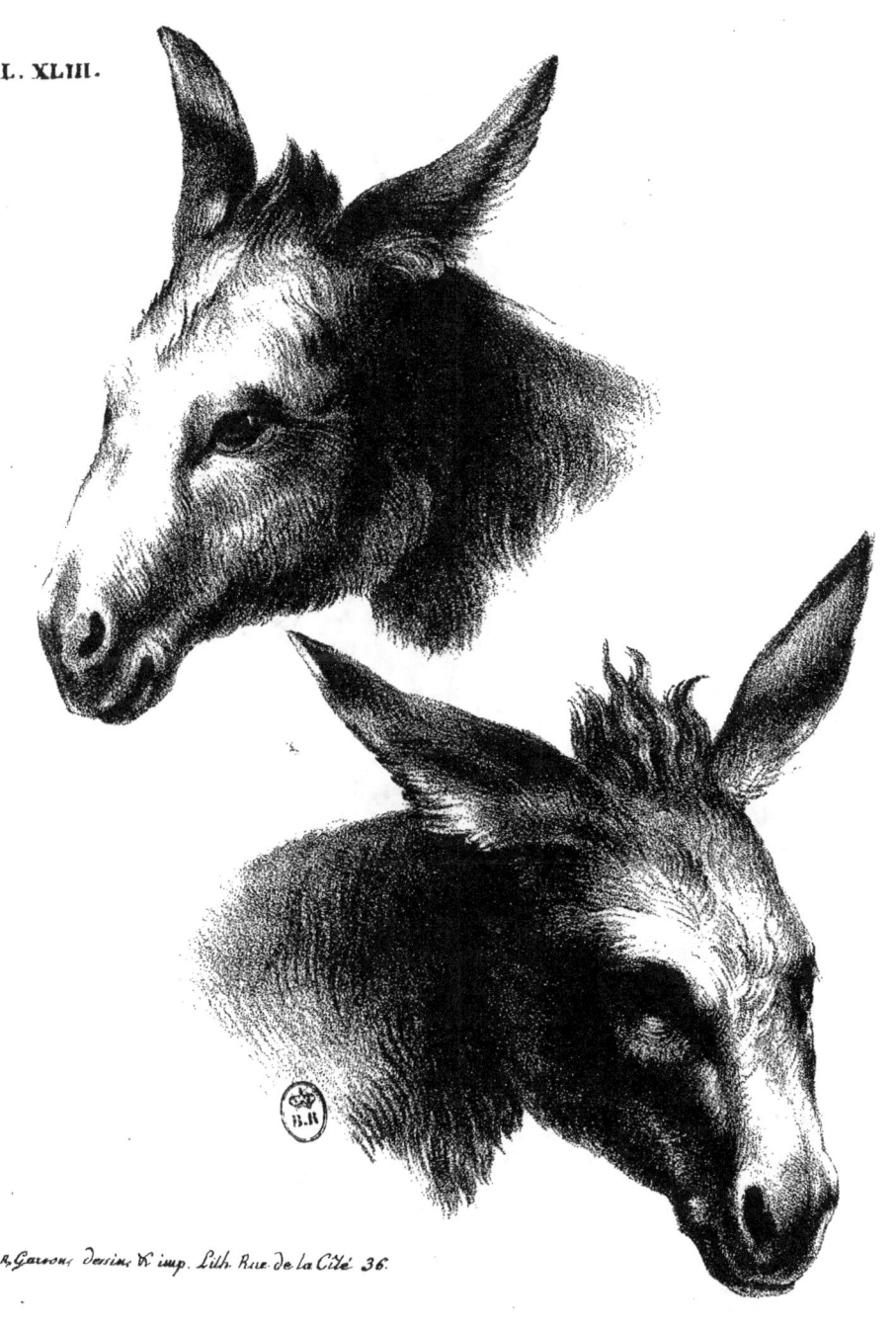

PL. XLIV.

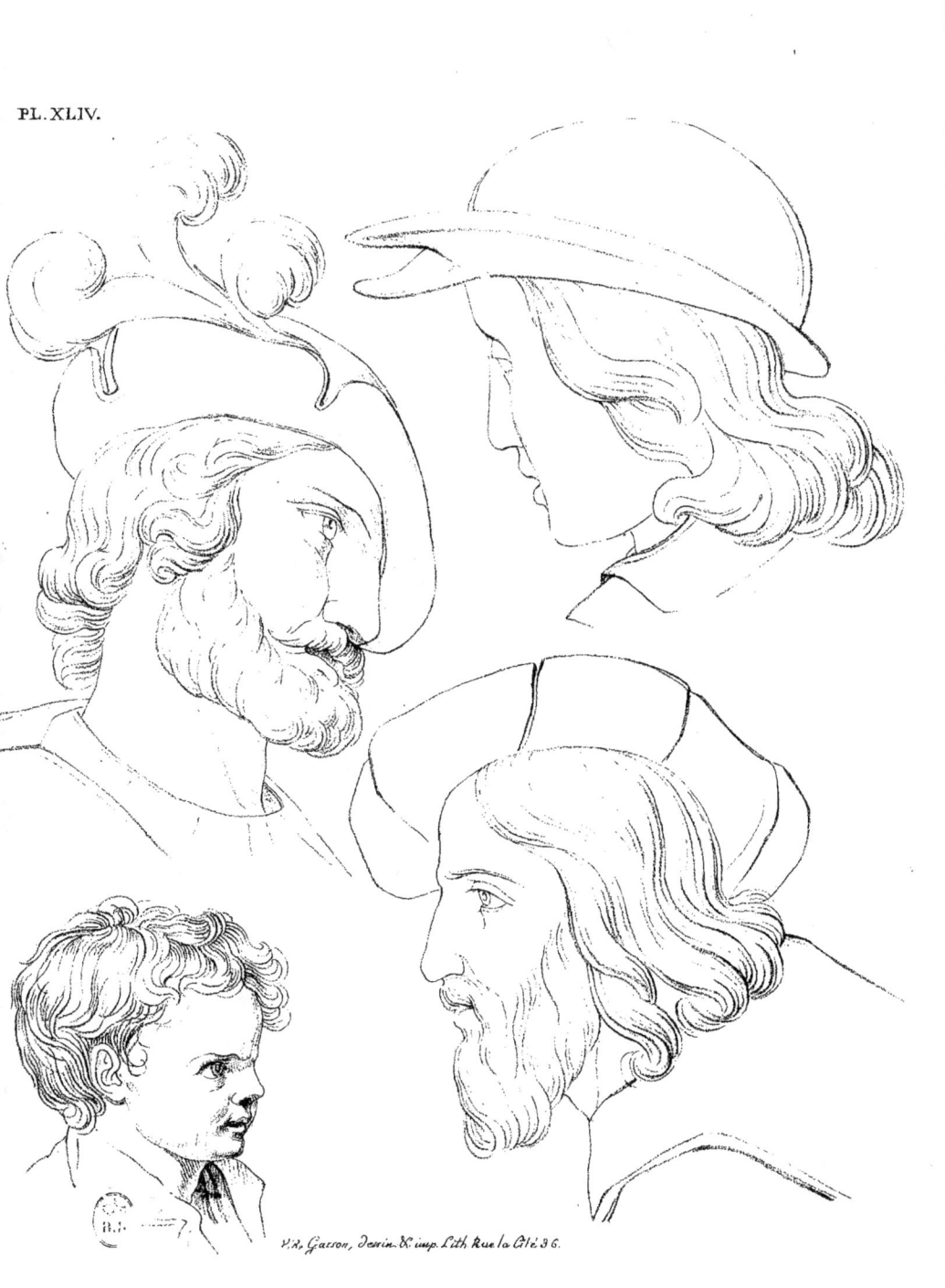

PL. XLV.

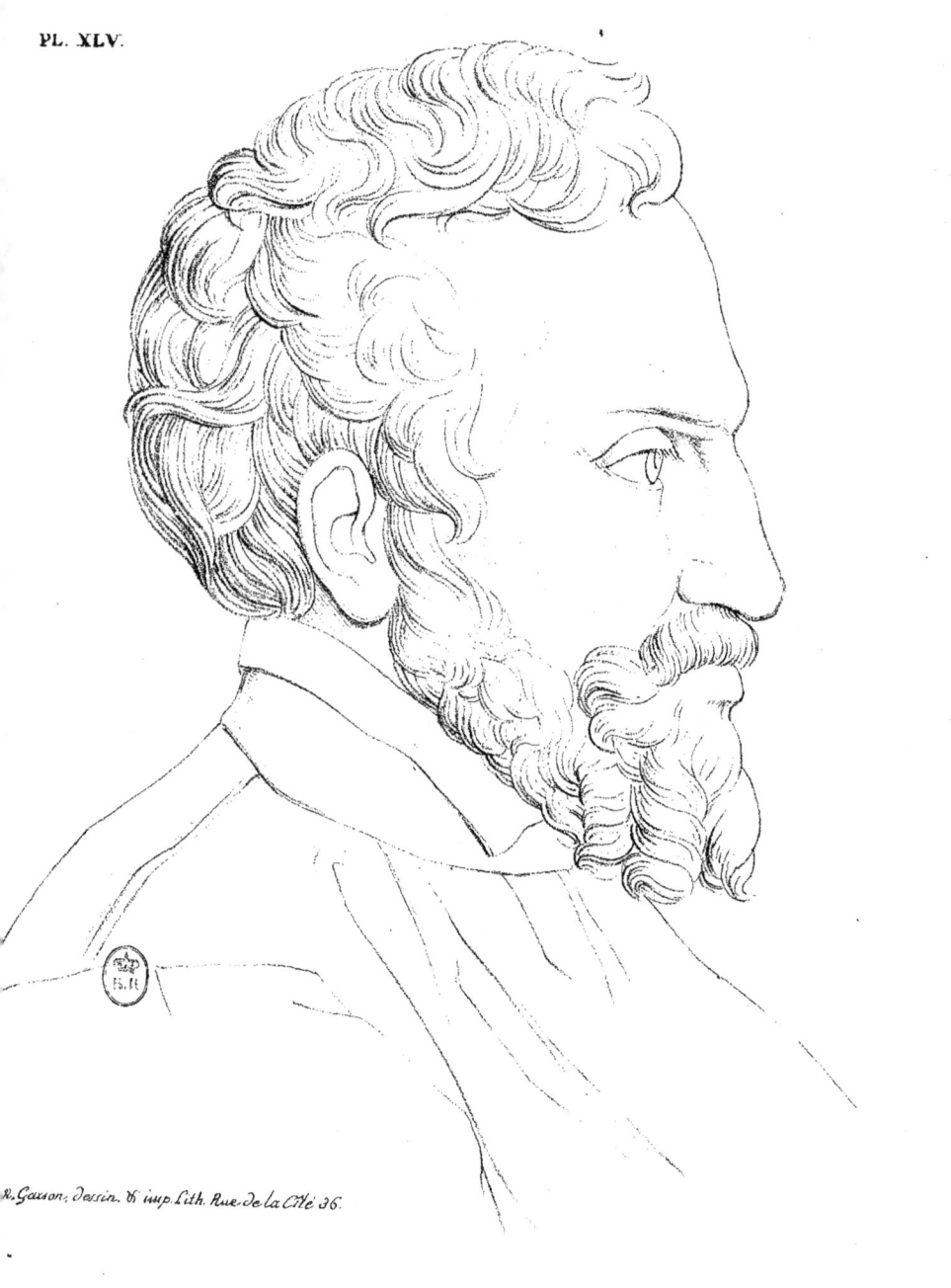

R. Gaxson, dessin. & imp. lith. Rue de la Cité 36.

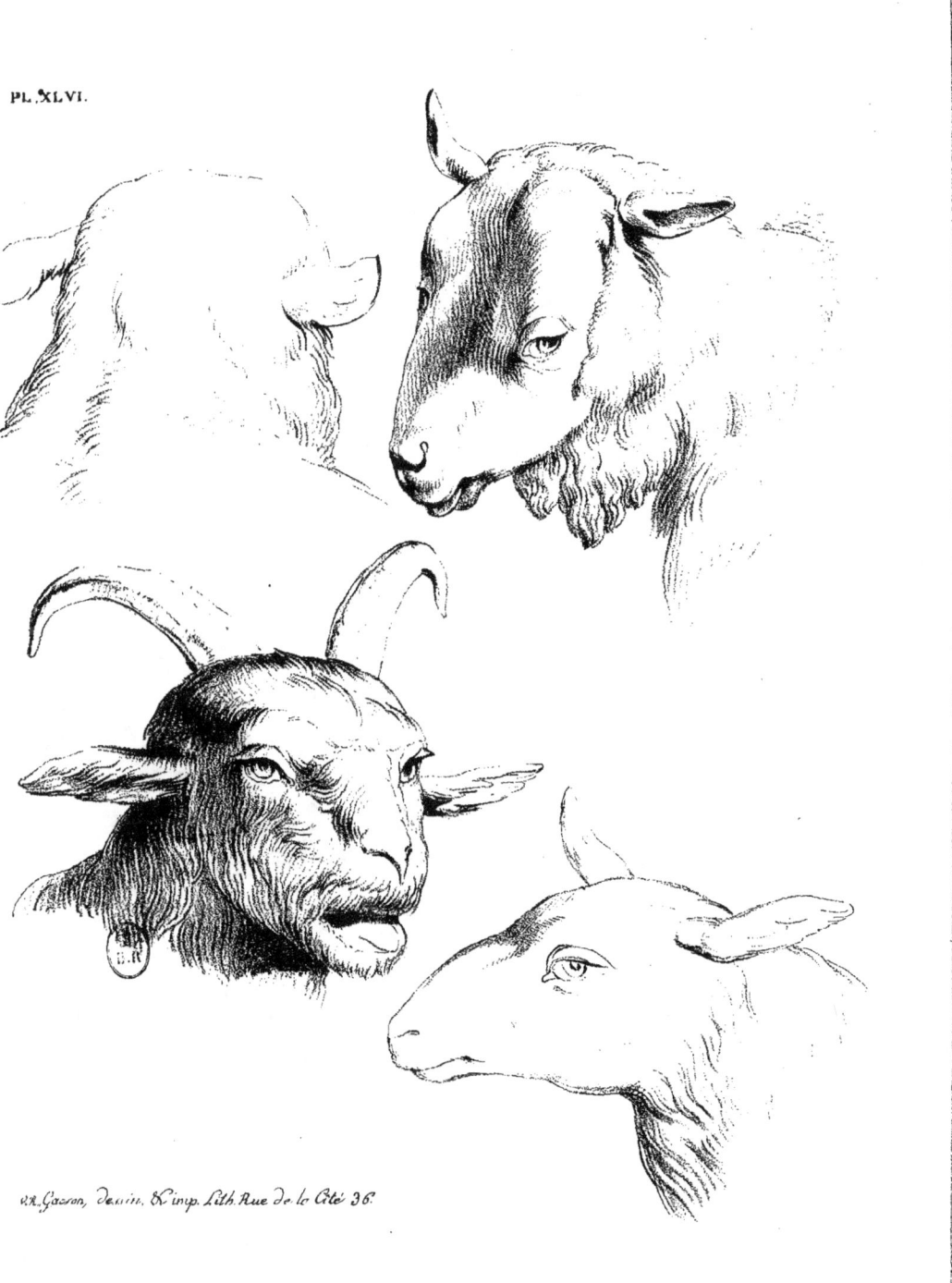

PL. XLVII.

J. R. Garson, *dessin. lith. imp. Lith. Rue de la Cité 36.*

PL. XLVIII.

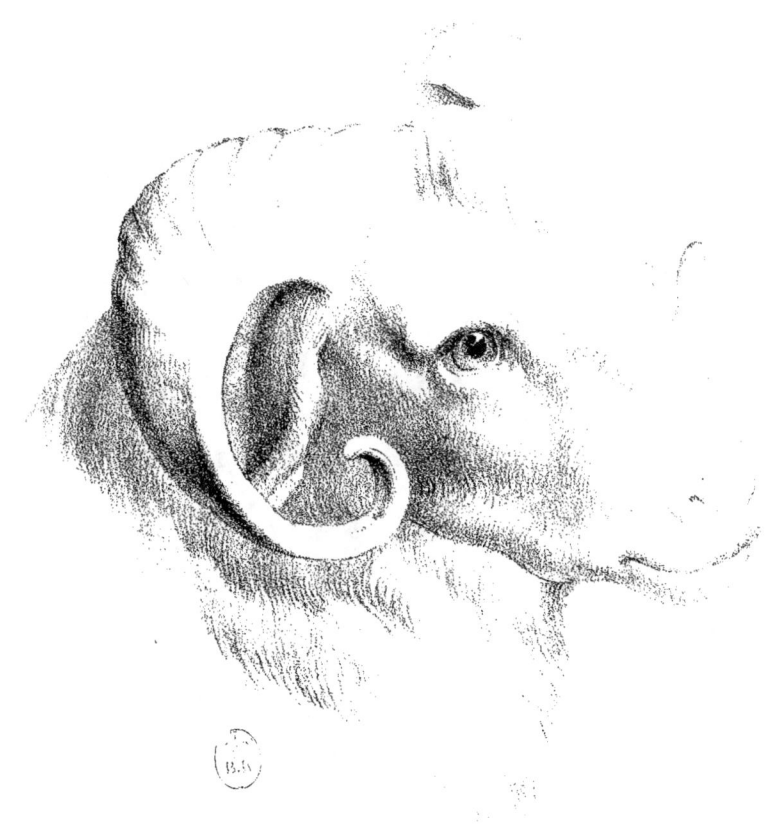

V. R. Gauer, Dessin & imp. Lith. Rue de la Cité 36.

Conditions de la Souscription.

L'ouvrage sera publié en trois Parties, contenant chacune dix Leçons ou Livraisons; la première Partie est en vente.

Les Souscripteurs auront le choix ou de prendre l'ouvrage par Partie entière ou par Livraison seulement.

Le Titre et la Table de chaque Partie ne leur seront donnés qu'avec la dernière Livraison de ces mêmes Parties. Avec la trentième Livraison, ils recevront de plus une Table générale des Matières, par ordre alphabétique et le Titre de l'ouvrage.

Les 10e, 20e et 30e Livraisons ne seront vendues au prix établi qu'à ceux qui pourront justifier qu'ils ont pris les Livraisons qui les précèdent ; cette condition est expresse, à cause du prix de revient de ces trois Livraisons à l'Auteur.

On peut, en souscrivant, payer entièrement le prix de tout l'ouvrage d'avance, ou souscrire à la condition de ne payer qu'en le recevant.

Ceux qui, en souscrivant, paieront d'avance, ne donneront que QUINZE FRANCS au lieu de DIX-HUIT FRANCS que coûtera tout l'ouvrage, et auront de plus droit à une diminution proportionnée à celle-ci pour tous les autres ouvrages relatifs au Dessin que l'Auteur se propose de publier après celui-ci, et qu'il leur plairait de prendre. De plus, ils recevront une *Carte*, *signée de l'Auteur*, avec laquelle ils pourront se présenter chez lui avec leur travail, une fois par semaine, au jour et heure qui seront indiqués dessus (pendant le temps des vacances excepté), pour recevoir des conseils jusqu'à ce que l'ouvrage soit entièrement terminé.

Ceux qui souscriront simplement, sans rien payer d'avance, s'ils prennent la première Partie à la fois, recevront une *Carte*, *signée de l'Auteur*, pour avoir le droit de venir apporter leur travail chez lui de quinze jours en quinze jours, à l'heure et au jour indiqués dessus, pour recevoir ses conseils pendant quinze fois consécutives pour chaque Partie de l'ouvrage. Enfin, s'ils prennent seulement les Livraisons une à une, ils n'auront droit qu'une fois seulement par Livraison à des conseils de l'Auteur. Ce droit leur sera assuré par une *Carte*, *signée de lui*, qui leur indiquera le jour et l'heure à laquelle ils pourront se présenter.

Tous les Souscripteurs à Paris recevront, *franc de port*.

ON SOUSCRIT A PARIS,
CHEZ L'AUTEUR, RUE DE LA CITÉ, N° 36.

PARIS. — IMPRIMERIE DE Mme Ve DELAGUETTE, RUE SAINT-MERRI, 22.

www.ingramcontent.com/pod-product-compliance
Lightning Source LLC
Chambersburg PA
CBHW071546220526
45469CB00003B/932